21世纪数字媒体专业规划教材

数字影视剪辑艺术

曾祥民 编著

北京大学出版社
PEKING UNIVERSITY PRESS

图书在版编目（CIP）数据

数字影视剪辑艺术/曾祥民编著.—北京：北京大学出版社，2019.6
（21世纪数字媒体专业规划教材）
ISBN 978-7-301-30305-4

Ⅰ.①数… Ⅱ.①曾… Ⅲ.①数字技术–应用–影视艺术–剪辑–高等学校–教材
Ⅳ.① J932-39

中国版本图书馆CIP数据核字(2019)第034772号

书　　名	数字影视剪辑艺术 SHUZI YINGSHI JIANJI YISHU
著作责任者	曾祥民　编著
责任编辑	唐知涵
标准书号	ISBN 978-7-301-30305-4
出版发行	北京大学出版社
地　　址	北京市海淀区成府路205号　100871
网　　址	http://www.pup.cn　新浪微博：@北京大学出版社
微信公众号	科学与艺术之声（微信号：sartspku）　通识书苑（微信号：sartspku）
电子邮箱	编辑部 jyzx@pup.cn　总编室 zpup@pup.cn
电　　话	邮购部 010-62752015　发行部 010-62750672　编辑部 010-62753056
印刷者	天津中印联印务有限公司
经销者	新华书店
	787毫米×1092毫米　16开本　13.25印张　220千字 2019年6月第1版　2025年1月第5次印刷
定　　价	52.00元

未经许可，不得以任何方式复制或抄袭本书之部分或全部内容。
版权所有，侵权必究
举报电话：010-62752024　电子邮箱：fd@pup.cn
图书如有印装质量问题，请与出版部联系，电话：010-62756370

前　言

剪辑，从20世纪30年代左右便已成为电影制作的一个专门领域，并且是影视制作行业的重要组成部分，其重要性不言而喻。可实际上，视频剪辑的工作，常被人们看作是视频段落的删减和简单字幕的添加。有时候，剪辑甚至被当作拍摄的附赠品。更有甚者把剪辑软件的学习当作是剪辑课。这些都是对剪辑行业的误解和对剪辑工作的轻视。产生这些现象的可能原因：一是有些行业对视频制作要求不高，对视频成片的要求仅仅停留在原始记录阶段。二是很多介绍软件的书籍也把名字命名为剪辑，导致学习者产生重软件操作、轻剪辑理论的想法。三是目前市场上，剪辑类的书籍数量较少，有些专著类的书籍专业性较强，不适合作为初学者的教材。

剪辑是依据影视语言的原理用画面去叙事的过程，是影视制作过程中的重要环节。剪辑过程中最重要的是影视语言语法规则的合理运用，其对成片效果影响巨大。生活中有多种传播的形式，例如：阅读书籍、语音对讲、浏览网页、欣赏电影等。我们之所以能够清晰地读懂这些传播形式带给我们的含义，是因为我们可以理解其中的视觉符号。随着时间的推移，这些视觉符号及其组合方式已经被大众接受，成为约定俗成的规则、法则，是准确传递信息必须遵守的语法规则。这种规则、法则是影视创作者非常依赖的，不管是故事片、电视剧、纪录片、新闻报道、MV、广告、短视频，都使用同样的语法规则来实现对大众信息的传播。这就是通用的语言，是行业内容普遍遵守的规律，是避免信息被误解、误读的根本，也是通过画面信息影响观众的手段。

本书是专门为刚刚进入视觉叙事领域，并想掌握影视语言的基本法则和惯用结构的学习者而设计的。本书希望用通俗的语言和直观的案例，让学习者对画面构成的基本框架、常用景别的变换规律、视觉元素组合方法等方面有基本的认识。通过学习，学习者会领悟到埋藏在镜头中特殊符号的深层含义，发现影片故事结构和视觉结构之间的重要联系，体会到影片制作者对故事的主观情感。其实剪辑视频就像作家写小说、作曲家谱曲一样，需要非常细腻、

小心地处理镜头的连接,精心地设计构建影片的结构。通过本书的学习,学习者会大大提高用画面和声音叙事的能力,提升影片的鉴赏力。

　　人们常说:编剧是文字的剧作者,剪辑是镜头的剧作者。剪辑是将镜头与镜头组接成镜头组,将镜头组组接成段落,将段落组接成完整的影视片。本书按此思路以剪辑的概念和操作流程为切入点,依次介绍镜头之间的组接技巧、镜头组的构成技巧、影视时空的处理技巧、节奏的把控技巧,最后用影视剧实际案例分析剪辑技巧的综合应用。本书提到的每一种剪辑技巧都配有实际的影视剧案例,扫描案例旁的视频资源二维码即可看到对应的案例演示。本书力求用通俗易懂的语言和简洁的画面,直观地呈现镜头组接的技巧,方便学习者学习。

　　在本书完成过程中,北京慕克尔文化传播有限公司的朋友和大连元众创意影视广告公司的同行,对书稿的内容提出了很多宝贵的意见和建议。辽宁师范大学计算机与信息技术学院的王朋娇教授与我分享了很多书稿写作的经验。北京大学出版社的各位编辑,为本书的出版也付出了很多的心血。在此向为了本书的撰写和出版,以及曾经给予我无私帮助和关怀的各位同仁和朋友表示衷心的谢意。

　　本书可作为各大中专院校影视制作和数字媒体艺术相关专业学生的课程教材,也可作为想从事影视制作行业自学者的学习用书,还可作为培训机构的培训教材。

　　由于编者水平有限,书中难免出现疏漏之处,敬请广大读者批评指正。本人非常希望和各位同行一起研究影视制作相关问题,一起切磋,共同进步。

目　　录

第一章　剪辑概述 ······································· 1

　第一节　剪辑的发展历程 ····························· 1

　　一、最初的电影 ······································· 1

　　二、多个镜头的尝试 ································· 2

　　三、剪辑的出现 ······································· 2

　　四、剪辑的发展 ······································· 5

　第二节　认识剪辑 ······································· 14

　　一、剪辑的任务 ······································· 14

　　二、剪辑的概念 ······································· 16

　　三、剪辑的时机 ······································· 20

第二章　剪辑流程 ······································· 27

　第一节　剪辑的工作流程 ····························· 27

　　一、影片的剪辑流程 ································· 27

　　二、电视节目的剪辑流程 ·························· 30

　第二节　剪辑软件技术操作流程 ·················· 33

　　一、剪辑技术的发展 ································· 33

　　二、剪辑制作技术流程 ····························· 35

　　三、剪辑软件操作流程 ····························· 36

第三章　镜头的组接 ··································· 53

　第一节　匹配 ·· 54

　　一、什么是匹配 ······································· 54

　　二、位置的匹配 ······································· 54

三、方向的匹配 ··· 57
　　四、色彩、影调的匹配 ·· 59
　　五、其他的匹配 ··· 60
第二节　景别变换 ··· 62
　　一、什么是景别 ··· 62
　　二、景别的作用 ··· 62
　　三、景别的变换 ··· 65
第三节　动接动 ··· 70
　　一、画面内物体运动的组接 ·· 70
　　二、摄影机运动的组接 ··· 81
　　三、画面内物体运动与摄影机运动的组接 ·· 83
第四节　方向与轴线 ··· 84
　　一、方向的保持与改变 ··· 84
　　二、空间位置的方向 ··· 91
　　三、轴线 ··· 93
　　四、跨越轴线 ··· 94

第四章　段落的构成 ··· 99
第一节　交代性段落 ··· 99
　　一、交代性段落 ··· 99
　　二、交代性段落的作用 ··· 100
第二节　闪回和闪进 ··· 104
　　一、什么是闪回 ··· 104
　　二、闪回的应用 ··· 104
　　三、什么是闪进 ··· 108
　　四、闪进的应用 ··· 108
第三节　平行与交叉 ··· 110
　　一、什么是平行剪辑 ··· 110
　　二、平行剪辑的应用 ··· 110
　　三、什么是交叉剪辑 ··· 114
　　四、交叉剪辑的应用 ··· 114

第四节　并列镜头 ······ 116
一、什么是并列镜头 ······ 116
二、并列镜头的应用 ······ 116

第五节　蒙太奇段落 ······ 121
一、什么是蒙太奇 ······ 121
二、什么是蒙太奇段落 ······ 122

第五章　时空的处理 ······ 128

第一节　空间的构成 ······ 128
一、影视空间 ······ 128
二、再现空间 ······ 129
三、构成空间 ······ 129

第二节　时间的处理 ······ 144
一、什么是影视时间 ······ 144
二、什么是叙述时间 ······ 144
三、叙述时间的表现形式 ······ 146

第六章　节奏的控制 ······ 165

第一节　影视节奏 ······ 165
一、什么是影视节奏 ······ 165
二、影视节奏的产生 ······ 166
三、影视节奏与心理 ······ 166
四、影视节奏的分类 ······ 166
五、内部节奏的处理 ······ 167
六、影响外部节奏的因素 ······ 168

第二节　镜头组接对节奏的影响 ······ 171
一、镜头的长度 ······ 171
二、镜头的结构方式 ······ 174

第三节　节奏的统一与变化 ······ 179
一、节奏的统一性 ······ 179
二、节奏的变化 ······ 186

第七章　案例解析 …………………………………………………… 190
第一节　多种技巧综合应用 ………………………………………… 190
第二节　铺垫和渲染 ………………………………………………… 195

第一章　剪辑概述

剪辑是电影艺术发展到一定阶段的产物。一般认为,电影剪辑起源于1902年鲍特的影片《一个美国消防队员的生活》,经过格里菲斯、爱森斯坦、普多夫金、戈达尔等电影人的尝试与发展,逐渐向专业化迈进,越来越受到影视制作人的重视。到今天,剪辑成为影视艺术创作中的一个重要组成部分。剪辑被定位于继作家对文学剧本创作后的再度创作。

本章第一节介绍了剪辑的发展历程,列举出剪辑发展的各个阶段,理清剪辑发展脉络,这对理解剪辑的含义很有帮助。剪辑一度被认为是删减和弥补前期拍摄失误的工作,是一种操作技术,没有什么创造性,这是对剪辑的极大误解。为了明确剪辑的任务,突出剪辑的功能,明确剪辑的作用,本章第二节详细介绍了剪辑所需做的工作,对剪辑做了定义。理解好剪辑的含义和作用是本章的重点,这对后续的学习很有帮助。

第一节　剪辑的发展历程

一、最初的电影

早期的电影就是将摄影机对准有意义的事物,连续拍摄,一直到胶片用完。那时的电影都是未经过排演的,一个镜头拍到底,任何一个看似平凡的事件都可能成为拍摄的对象。《工厂大门》《火车进站》是那时电影的代表,如图1-1和图1-2所示。这些电影都是一个镜头,并没有剪辑。

图1-1 《工厂大门》截图　　　　　　　　图1-2 《火车进站》截图

后来,卢米埃尔兄弟在《水浇园丁》中有意识地控制所拍摄的事件,记录了一个事先安排好的喜剧性的场景:一个小孩儿踩在园丁浇花的水管上。园丁发现水停了,就看看水管的喷嘴。小孩儿抬起脚,水就喷了出来,喷了园丁一身……这个有构思的段落,增加了故事的趣味性,更加引起观众的兴趣。即便是这样,电影中依然只有一个镜头,没有镜头的变换、没有剪辑。

二、多个镜头的尝试

1899年,乔治·梅里爱在拍摄自己的第二部长片《灰姑娘》时突破了用单个镜头叙事的"常规",使用了20个场面来说明一个故事:灰姑娘在厨房里,神仙、老鼠和豺狼,老鼠的变化等。每个活动的场面都是事先设计、安排好的,最后用连续的片子记录下来。梅里爱突破单个镜头的尝试,使电影制作向前迈进了重要的一步。这种镜头构成方式有可能叙述一个比单个镜头复杂得多的故事。

三、剪辑的出现[①]

美国人埃德温·鲍特是爱迪生的一名摄影师。1902年,他制作了电影《一个美国消防队员的生活》。他的制作方式与当时一般的制作方式有显著区别:他在爱迪生的旧片库中寻找可构成故事的场面,例如反映消防队活动的段落,这些段落内容精彩,对观众有一定的吸引力。但这些段落零散,没有一个主题或者事件可把这些段落组织起来。于是鲍特就做出了一个惊人的、与众

① 卡雷尔·赖兹,盖文·米勒.电影剪辑技巧[M].郭建中,黄海,等译.北京:中国电影出版社,2008:4—28.

不同的构思：一个母亲和她的孩子被困在着火的房子里，千钧一发之际，消防员出现，进行营救，母子脱险，如图1-3至图1-8所示。

图1-3　消防员出发

图1-4　母子被困屋内

图1-5　消防员进楼

图1-6　人被熏倒

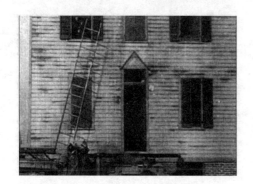

图1-7　向楼上搭梯子

图1-8　母子得救

鲍特利用已经拍摄好的素材制作了一部故事片，这在当时是一个空前的创举。这意味着单独的镜头并不是必须有完整的意义，而是可以通过与其他镜头的组接完成叙事的。

该故事片采用了小的片段流畅地表现一桩漫长复杂事件的影片结构。这种新的手法不再拘泥于就事论事的叙述，这给导演的创作带来无限的自由。

影片的元素被分割为便于掌握的小的单位,即单独的镜头,而镜头与镜头的连接形成连贯的叙事。鲍特在制作《一个美国消防队员的生活》时,甚至将一个在真实场景中拍摄的镜头与一个在摄影棚里拍摄的镜头连接在一起,而这种连接并没有明显打断事件的连贯性。

这种结构的好处还在于它把时间观念传达给观众。《一个美国消防队员的生活》影片开头,一个消防队员坐在椅子上打盹,他梦到一个女人和孩子被困在着火的房子里。紧接着告警的镜头出现,然后是四个消防队员赶到失事现场的镜头,接着就是事件的高潮部分。整个过程需要相当长的时间,但被压缩到一个片子的时间内,且在叙事方面没有明显中断。镜头取的是故事中重要的部分或关键环节,连接起来构成能被接受的、合乎逻辑的影片。

鲍特指出,记录不完整行动的单个镜头,是构成影片所必需的单元,这奠定了剪辑理论的基础。

1903年,鲍特在影片《火车大劫案》中继续实践了自己的剪辑理论,并将平行发生的事件剪辑到一起,节奏更加紧凑,这就是平行剪辑的雏形。

《火车大劫案》中第9场是表现强盗的。

在优美的山谷中,强盗们走下山坡,越过小溪,骑马离开,如图1-9,图1-10所示。

图1-9 强盗们走下山坡　　　　　　图1-10 骑马离开

第10场,电报局内。

发报员被打晕在地上,他女儿来送饭,割断绳子,用水把他浇醒,随后去报警,如图1-11,图1-12所示。

图 1-11　发报员躺在地上

图 1-12　女儿救他

第11场，舞会现场。

一群人在跳舞，进来一个新人，他们强迫他跳舞，取乐，然后门开了，发报员来了。大家拿起枪，离开舞场，如图1-13,1-14所示。

图 1-13　新人被强迫跳舞

图 1-14　大家拿起枪离开

四、剪辑的发展

（一）戏剧性的加强

鲍特在影片中应用了平行动作的剪辑，但是当时这种方法并没有被充分利用。直到格里菲斯出现，他把这种做法发展成掌控剧情的一种巧妙手段。

格里菲斯在他的影片《一个国家的诞生》中拍摄了这样两个段落。

段落一：林肯出场

镜头1.林肯一行人来到剧院。

镜头2.从剧院内看到的总统的包厢，总统及随行人员来到包厢。

镜头3.总统把帽子递给侍从。

镜头4.从剧院内看到的总统的包厢，林肯出现在包厢内。

镜头5.爱尔瑟·史东门及班捷明·卡麦隆坐在观众席中，他们向上

看着林肯包厢,然后起立、鼓掌。

镜头 6.从观众席后拍摄全场,展示环境。总统包厢位于画面右侧,全场向总统鼓掌欢呼。

镜头 7.总统及夫人向观众鞠躬致意。

镜头 8.从观众席后拍摄全场,展示环境。总统包厢位于画面右侧,全场向总统鼓掌欢呼。

镜头 9.总统鞠躬后就座。

镜头 10.警卫员在包厢外过道坐下。

镜头 11.节目开始演出。

具体镜头画面如图 1-15 至图 1-24 所示。

图 1-15　镜头 1

图 1-16　镜头 2

图 1-17　镜头 3

图 1-18　镜头 4

图 1-19　镜头 5

图 1-20　镜头 6

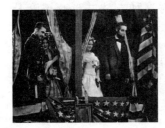

图 1-21　镜头 7

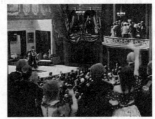

图 1-22　镜头 8

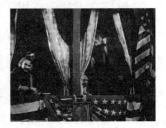

图 1-23　镜头 9

 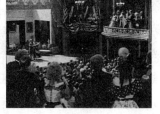

图 1-24　镜头 10　　　图 1-25　镜头 11

这是林肯被杀前的段落,整个段落为后续故事的发展做了很好的铺垫。段落中非常清楚地呈现出了两条线索:林肯一行人和爱尔瑟·史东门及班捷明·卡麦隆。在段落的结尾处,展示了警卫的状态和舞台上开始演出,为后续故事发展埋下伏笔。在这个段落中,不同景别、不同角度的镜头有非常明确的目的,镜头转换合情合理。

段落二:林肯遇刺

镜头 1.警卫起身,把椅子放在门后。

镜头 2.大全景,警卫员走进包厢,找位置坐下。

镜头 3.圆形遮片表现警卫坐下,中景。

镜头 4.大全景,用遮片仅表现林肯的包厢。

镜头 5.爱尔瑟·史东门和班捷明·卡麦隆向上看着林肯包厢。

镜头 6.用圆形遮片突出杀手约翰·威尔克斯·布什。

镜头 7.爱尔瑟·史东门和班捷明·卡麦隆向上看着林肯包厢,然后高兴地看演出。

镜头 8.用圆形遮片突出杀手约翰·威尔克斯·布什。

镜头 9.林肯包厢,全景。

镜头 10.用圆形遮片突出杀手约翰·威尔克斯·布什。

镜头 11.舞台较近景,演员在舞台上演出。

镜头 12.包厢较近景,林肯赞许节目,耸肩,穿外衣。

镜头 13.用圆形遮片突出杀手约翰·威尔克斯·布什。

镜头 14.包厢较近景,林肯穿好外衣。

镜头 15.剧院全景。

镜头 16.警卫员在欣赏节目。

镜头 17.杀手来到林肯包厢外的过道上,弯腰从钥匙孔看林肯包厢,掏出手枪。

镜头 18. 手枪近景。

镜头 19. 杀手打开包厢门进入。

镜头 20. 林肯包厢，近景，杀手在林肯身后出现。

镜头 21. 舞台上演员继续演出。

镜头 22. 林肯包厢，近景，杀手开枪，林肯倒下。

镜头 23. 杀手从包厢跳下，在舞台上大喊，全景。

具体镜头画面如图 1-26 至图 1-48 所示。

图 1-26　镜头 1

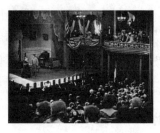
图 1-27　镜头 2

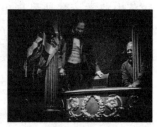
图 1-28　镜头 3

图 1-29　镜头 4

图 1-30　镜头 5

图 1-31　镜头 6

图 1-32　镜头 7

图 1-33　镜头 8

图 1-34　镜头 9

图 1-35　镜头 10

图 1-36　镜头 11

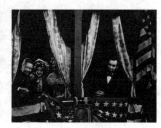
图 1-37　镜头 12

图1-38 镜头13　　　图1-39 镜头14　　　图1-40 镜头15

图1-41 镜头16　　　图1-42 镜头17　　　图1-43 镜头18

图1-44 镜头19　　　图1-45 镜头20　　　图1-46 镜头21

图1-47 镜头22　　　图1-48 镜头23

　　格里菲斯在创作时,已经意识到摄影机从固定距离拍摄整个场景的局限性。为了更好地表现一个角色的思想或情感,摄影机要靠近演员,把细节记录下来,而当场景转为较大范围活动时,又回到全景或远景,格里菲斯的影片已经有了景别的运用,对不同景别有了不同的理解。

　　格里菲斯意识到影片的每个段落必须是由一个个不完整的片段构成的,这些不完整的片段必须满足戏剧性的要求,依据戏剧性去排列和挑选。这改变了电影的制作方式,不需要把整个场景都拍摄下来,只拍摄部分个别镜头就

可以了。

格里菲斯的影片中，影片时长的控制权不再由演员决定，而由导演决定。每个镜头在银幕上停留的时长决定了一个场景的影响力有多大。临近影片高潮时，就要加快剪辑速度，缩短镜头长度，制造紧张氛围。在格里菲斯著名的"最后一分钟营救"段落中，利用交叉剪辑技术，在影片接近高潮时，剪辑速度总是加快，不断加强紧张气氛。

（二）结构性剪辑

格里菲斯发现并运用了剪辑的方法，丰富和加强了电影叙事的能力。俄国导演爱森斯坦在他的文章《狄更斯、格里菲斯与今天的电影》中，介绍了格里菲斯将文学作品中惯用的手法和习惯移植到影片中。爱森斯坦指出，像交叉剪辑、特写、闪回、化入、化出等电影手法，在文学上都有类似的形式，而格里菲斯把这些形式找了出来。在肯定格里菲斯贡献的同时，爱森斯坦还指出格里菲斯一直停留在描绘和客观的水平，没有通过镜头的并列组接表达深刻含义。

苏联人库里肖夫做了著名的实验：将一个面无表情的演员的肖像，和不同的物件组接到一起。

第一个组合是演员的特写接一张桌上摆了一盘汤的镜头，如图1-49，图1-50所示。

图1-49　演员的特写1

图1-50　一盘汤

第二个组合是演员的特写接棺材旁躺着的一个女人的镜头，如图1-51，图1-52所示。

图1-51　演员的特写2

图1-52　棺材旁躺着的女人

第三个组合是演员的特写接一个小女孩在玩玩具熊的镜头,如图 1-53,图 1-54 所示。

图 1-53　演员的特写 3　　　　　图 1-54　小女孩在玩玩具狗熊

当把这三种组合放映给一些不知道内情的观众看时,效果非常惊人。看第一种组合的观众,对演员的表演大为赞赏,指出演员在看着那盘没喝的汤时,表现出沉思的心情,看第二种组合的观众,甚至为演员看着女人那副沉重悲伤的面孔而感到异常激动;看第三种组合的观众,还特意赞赏了演员在观察女孩玩耍时的那种轻松愉快的微笑。但我们知道,所有这三个组合,演员特写镜头中的表情都是完全一样的。

通过这个实验可以发现,毫不相关的事物在观众头脑中建立起了相关的联系。于是可以得出这样的结论:两个不同的画面连接,可能得到超过这两个画面所提供信息之和的效果,即 $1+1>2$。

这个实验使普多夫金重新考虑剪辑对电影的意义,他通过实践总结了一套剪辑理论:如果我们研究一下电影导演的工作,就可以看到那些活动的原始素材,只不过是记录在胶片上从不同视点所拍摄的行动的各个动作。表现在银幕上的行动镜头的形象,是在这些片子上创造出来的。因此,电影导演的材料不是在真正的空间和时间中发生的真实的过程,而是把这些过程记录下来的胶片。这个胶片是完全根据导演的意图进行剪辑的,导演可以在任何电影形式中,去掉中间的间歇点,把动作时间集中到他所需要的最高度。普多夫金把这种剪辑原则称为"结构性剪辑"。

普多夫金进一步说明了在实际中如何运用该方法:如在银幕上表现一个人从五楼的窗口掉下来的镜头,可以用以下方法进行拍摄:

首先,拍摄那个人从窗口摔下来,跌在一张网上。当然,在银幕中是不能出现网的,然后再拍摄同一个人从一个不高的地方摔到地面上。把这两个镜

头连接到一起,就可以得到所需要的影像。这个跳楼的惨剧,实际上是不存在的,只不过是出现在银幕上而已,它是两段胶片连接起来的结果罢了。这段表现一个人从五楼摔下的场景,只拍摄了两个镜头:跳楼的开始和结束,在空中的过程被去掉了。如果把这一过程说成是耍技巧是不恰当的,这如同在舞台上第一幕和第二幕之间省略五年时间一样,是一种电影表现方法。

普多夫金致力于细节,再靠它们的组接、并列来获得效果。以至于越来越多的片段,通过侧面暗示、隐喻,掩盖了故事情节本身。他认为把演员表演的场景拍摄下来之后,电影艺术工作尚未开始,这仅仅是材料的准备工作,只有导演把这些片段的影片进行连接,电影才真正开始。

(三)理性蒙太奇

爱森斯坦认为"理性蒙太奇"不仅是感性形象可以直接展现在银幕上,抽象概念、逻辑性强的论题也可以转化为银幕形象。理性蒙太奇重在驾驭观众和思想。

理性蒙太奇是逻辑性和历史性相统一原则的外部体现。爱森斯坦的电影《十月》,拍摄目的不只是重述历史事件,而是要说明当时政治斗争的特点和意识形态方面的背景,所以影片要表达的是爱森斯坦的思想而不是故事情节。实际上,爱森斯坦所用的片段是难以令普通观众满意的,情节结构相当松散,根本达不到一个好故事必须具有的紧凑的戏剧性的要求。

苏联蒙太奇学派一直被全世界电影理论工作者和电影工作者所关注。美国电影理论家在谈到爱森斯坦对今天世界电影艺术的影响时说"直到60年代中期以前,巴赞的观点可以说是所向无敌的,他的学说不仅控制了评论界,也对新浪潮的电影发生过重大影响。巴赞和他那一代法国人对于爱森斯坦的认识多半来自二手材料和少数译成法语的散乱文章,到了后期,大规模的翻译计划施行后,巴赞对法国电影理论的控制才开始消退。今天的巴黎,爱森斯坦的学说到处可闻。"

爱森斯坦的理论主要有两个方面:思维蒙太奇和理性蒙太奇。他认为,蒙太奇不仅是一种技术手段,还是一种揭露思想意识的手段。这种意识是人类特定新阶段的反映,是思维活动的哲学修养和思想修养的结果,它与这个社会的社会制度息息相关。他还说:蒙太奇不仅是制造效果的手段,而且是表述手段。

（四）跳切理论[①]

在戈达尔以跳切为基础的电影理论出现之前，电影一直奉行的是格里菲斯的无缝剪辑原则。所谓无缝剪辑，指镜头与镜头间的流畅性和连续性，即镜头间转换不能产生明显的跳动感，不能越轴，静止镜头不能接运动镜头，大全景不能接大特写。影响连续性的镜头组接需要添加过渡，如淡入、淡出。

戈达尔的跳切理论打破了常规状态镜头切换时所遵循的时空、动作的连续性要求，以较大幅度的跳跃式镜头组接，突出某些必要内容，省略时空过程。跳切既以情节内容的内在逻辑联系为依据，也以观众欣赏心理的能动性和连贯性为依据。但是跳切排斥缺乏逻辑性的随意组接。

案例 1-1　　　　跳切 1

这是《无间道》中的一个段落，第一个镜头是陈永仁向前走的背影，如图 1-55 所示，介绍人物向某地运动。第二个镜头直接切到他来到地铁站等地铁，如图 1-56 所示，介绍人物所处的位置，中间省略掉行进的过程。（本案例图片来自《无间道》）

视频资源

图 1-55　陈永仁向前走的背影　　　图 1-56　来到地铁站等地铁

案例 1-2　　　　跳切 2

这是《三傻大闹宝莱坞》中的一个段落，第一个镜头是三个人骑车进校门的镜头，如图 1-57 所示。第二个镜头切到他们向楼内跑，如图 1-58 所示，中间没有表现车在哪儿停，他们怎么下车。第三个镜头切到他们进入教室，如图 1-59 所示，中间省略掉走廊行进及上楼的过程。（本案例图片来自《三傻大闹宝莱坞》）

视频资源

[①] 周新霞.魅力·剪辑影视剪辑思维与技巧[M].北京：中国广播电视出版社，2011：114－115.

图 1-57　三个人骑车进校门的镜头　　　　图 1-58　他们向楼内跑

图 1-59　进入教室

跳切出现后，束缚被打破，电影时空呈开放性延展，镜头组接更"开放"。

第二节　认识剪辑

一、剪辑的任务

（一）生活中的剪辑

剪辑像导演、摄影、灯光等剧组成员一样，既表示一种工作类型，也是一类人的统称。剪辑在生活中也比较常见，很多人都知道电影、电视需要剪接。小品《昨天，今天，明天》中，白云和黑土吵完架以后，还知道叮嘱一下工作人员："这段掐了，别播！"很多人对自己的家庭录像画面也会编辑一下，配个音乐。生活中人们认为剪辑就是删减失误的段落，配上合适的音乐和字幕等。

（二）剪辑的任务

剪辑具体做的工作与影片的类型、风格、质量息息相关。家庭录像的目标简单，不需要复杂结构，对关键事件保持连续记录，符合家庭欣赏习惯即可。而对于专业的影视片，剪辑要做的工作就复杂得多。即使像删减掉拍坏的素

材,保留可用的素材这样看似简单的工作,也不是轻易就能顺利完成的。因为在这个段落中看似拍坏的部分,放在另一个段落中就可能是非常好的素材。看似不经意的镜头晃动,在特定的场合就成了非常必要的环节,增加了画面的动感,改变了叙事的节奏。

为了更好地理解剪辑的任务,我们一起分享一下沃尔特·默奇在《眨眼之间:电影剪辑的奥秘》中提到的黑猩猩的例子。

几十年前,DNA 的双螺旋结构被发现之后,生物学家以为找到了一种有机生命的基因地图。因为他们设想有机体的每一部分都能找到一个 DNA 链上的对应点。比如麻雀 DNA 链上有控制麻雀翅膀形状的点,鹰 DNA 链上有控制鹰翅膀形状的点。

但他们发现事实却不是这样。比如,如果仔细地比较,他们吃惊地发现:人类的 DNA 构成跟黑猩猩的 DNA 惊人地相似,甚至 99% 都一样。最初关于 DNA 的设想完全不能解释人类跟黑猩猩的显著区别。

后来人们发现在生物体成长过程中有些东西控制着 DNA 中储存信息被激活的"顺序"和"速率"。正是由于 DNA 中储存信息被激活的"顺序"和"速率"不同,才造成人和黑猩猩有如此大的差别,目前人们还在探索这一问题。

胚胎在发展早期,人类和黑猩猩胚胎几乎没有区别,但随着胚胎的生长,两者的区别渐渐显示出来,并越来越明显。比如,大脑和头盖骨。人类会首先发育大脑,然后才是头盖骨,以便有更大的脑容量。所以新生婴儿的头骨,都没有闭合好,没有包裹住尚在生长的大脑。

但是黑猩猩首先发育的是头盖骨,然后才是大脑,头盖骨发育完全后,大脑发育的空间毕竟有限,满了就不能再增加。可能这跟黑猩猩所出生的艰难生存环境有关。对黑猩猩而言,在野外刚出生的婴儿,拥有更坚硬的头骨,比拥有更大的大脑显然更重要。

类似这样的例子还有很多:拇指和其他手指,骨架比例,以及哪些骨头应该比肌肉先长好,等等。"顺序"和"速率"的不同让个体之间呈现出了巨大差异。

对剪辑而言,储存在 DNA 中的信息可以被看成是未经剪辑的电影素材,而那个神秘的控制"顺序"和"速率"的排序编码器则是剪辑师。拿一堆素材给一个剪辑师,再拿完全相同的素材给隔壁另一个剪辑师,二人各自去剪,会有完全不同的结果。因为二人会在结构上做出不同的选择,什么时候、按什么顺

序来排列素材,会产生完全不同的结构,进而让影片产生不同的效果。

例如,一个女士上车带了一把已经上膛的手枪。这个信息我们在女士上车前介绍给观众,还是上车后介绍给观众?还是不介绍手枪是否上膛的信息?这几种选择会给影片带来不一样的感觉。这样的差别累加下去,影片风格和质量的差别就很大了。

对人类和黑猩猩而言,那个神秘的控制"顺序"和"速率"的排序编码器,并没有优劣之分。考虑到他们所属的环境,两种都是恰当的。黑猩猩的DNA信息被激活的"顺序"和"速率"就很适合黑猩猩生长的条件,人类的就适合人类社会的要求。但是如果将两者结合到一起,开始时要造一个黑猩猩,半路又决定改为造一个人,那就会弄出一个怪物。电影也是一样,剪辑中各种技巧、手法、表现方式没有优劣之分,只是这个方式适不适合这个电影的风格、样式、结构、节奏,适不适合表现主题的需要。

剪辑的任务归纳起来有以下三个方面:

1. 素材的选择与使用

剪辑可用的素材包括视频、动画、图片、字幕、语音、音乐和音响等,这些素材的筛选和组合是剪辑的主要工作。

2. 处理动作和剪接点

处理动作和剪接点时要考虑三大因素:动作、造型、时空,具体要注意动作的连续,语言的节奏,情绪的连贯,镜头的运动,画面的造型,时空的关系。

3. 调整结构和节奏

镜头、场景、段落之间的衔接、转换,离不开对结构和节奏的掌控。调整结构和节奏是剪辑人员又一重要任务。

二、剪辑的概念

为了更好地塑造形象,叙述故事,表达含义,剪辑用分解、组合的方式将素材构成一种时空关系,达到叙事、抒情及表现的目的。

(一)一般认为单独的元素不具备独立叙事、表意的功能,意义通过几个元素组合来实现

单独的镜头虽可以在一定程度上反映现实生活,但其功能和作用毕竟有限。只有把镜头、声音、字幕等元素组合起来,才能表达完整的意义。

| 案例 1-3 | 镜头组合表达含义 |

这是《教父》中的一个段落,第一个镜头是医院外景,门外没有保镖,空无一人,如图 1-60 所示,教父刚刚遇刺,在医院治疗而医院外空无一人,这很不正常。第二个镜头走廊里空无一人,如图 1-61 所示,走进医生休息室,也没有人,如图 1-62,图 1-63 所示,走到另一个房间,发现没吃完的三明治和没喝完的咖啡,如图 1-64,图 1-65 所示,跑到楼上,楼上也没有人,如图 1-66,图 1-67,图 1-68 所示,多个镜头的累积,展现了不寻常的状况,渲染了紧张的气氛,引发了观众的联想,要么另一个暗杀马上开始,要么已经结束。单个镜头只是表现环境;多个镜头,表现出与单个镜头完全不同的,更深刻的含义。(本案例图片来自《教父》)

视频资源

图 1-60　医院外景门外没有保镖

图 1-61　走廊里空无一人

图 1-62　医生休息室没有人 1

图 1-63　医生休息室没有人 2

图 1-64　另一个房间

图 1-65　没吃完的三明治和没喝完的咖啡

图1-66 向楼上跑1　　图1-67 向楼上跑2

图1-68 楼上没有人

另外,单个镜头具有信息多义性,镜头的组合是表达明确含义的必然手段。

(二)分切、组合是剪辑的重要手段

镜头的分切、组合是剪辑表达含义的重要手段。分切和组合是统一的,有分切就意味着要进行组合。在丹尼埃尔·阿里洪所著的《电影语言的语法》中曾提到过这样一个例子。

有这样两个镜头:

镜头1:一个猎人左右移动他的来复枪,然后射击。

镜头2:一只飞鸟突然被击中掉下来。

这两个镜头在表达一般含义上没有问题,能够把事情说清楚,但这样述说太平淡,于是将两个镜头分切,再组合,就变成这样:

镜头1:一个猎人左右移动他的来复枪,瞄准。

镜头2:一只飞鸟在天上飞。

镜头 3：猎人开枪射击。

镜头 4：鸟被击中，掉下来。

两个镜头，经过分切、组合变成四个镜头，开始的两个镜头对事件做了背景铺垫，后两个镜头对事件结果做了描述，事件的因果关系清晰明了。这样做与原来相比较增加了悬念，产生了互动。第一个镜头猎人在瞄什么？第二个镜头对疑问作了解答，瞄天空中一只鸟。第三个镜头猎人开枪了，打中了么？第四个镜头再次解答了疑问，鸟被击中，掉下来。另外，这样做，画面的节奏也发生了改变，分切组合成四个镜头后的段落，节奏感更强，更吸引人，增强了故事的戏剧性。

镜头的分切，对镜头做删减、筛选，这是镜头取舍的问题。镜头的组合强调镜头的队列、相关性和逻辑性，这是镜头顺序的问题。镜头的取舍与顺序调整是剪辑的重要任务。

（三）强调构成时空关系

法国电影理论家、电影史学家，导演米特里指出：电影镜头通过简单的组接，便造成了空间的概念和时间的概念，在各个方面都与实际空间和时间相似，它是不断概念化的结构。普通的记录不是影视反映现实的根本方法，对直接拍摄下来的画面进行剪辑，重新组合，这是将拍摄对象艺术化、假定化的过程，使它与真实时空相比，或者压缩或者延长，形成独特的影视时空。

即使影视中的长镜头所营造出的所谓的真实感、纪实性，也是一种技术上对时间和空间连贯性的表现，并不是绝对意义上的再现现实时空。

（四）剪辑突出目的性，手段服务于目的

叙事、抒情和表现是剪辑所追求的目标，是我们所说的剪辑的目的性。"叙事"要求镜头流畅，让观众始终对事件的发展保持专注，一直被环环相扣的递进和因果关系诱导，不希望被镜头的不连续打断。"表现"要求不流畅，这与"叙事"相反，要求用剪辑中断观众的流畅感受，进而引发思索和联想，或开始享受由影片所建立起的艺术感官体验。"抒情"处于"叙事"的流畅和"表现"的中断之间，由叙事框架引发的使人感动的情绪，其与"表现"关系密切。

剪辑的手段都是服务于目的的，手段本身没有优劣之分，能为目的服务的手段，就是好的。对具体的某一影片来说，更有利于表现目的的手段就是好的，合适的。关于剪辑的手段，我们会在后续的章节中介绍。

三、剪辑的时机

刚开始做剪辑时,常常会犹豫,这个镜头需要剪么?在这个位置剪,还是在另一个位置剪?这些问题可能会折磨你很长时间。罗伊·汤普森和克里斯托弗·J.鲍恩在《剪辑的语法》中提到好剪辑点应具备以下六大要素:信息、动机、镜头构图、角度、连贯和声音。这六大要素是选择剪辑的时机、判断剪辑是否合理的参考标准。

(一)信息

前一个镜头的结束,新镜头的出现,这意味着前一个镜头信息的截止,后一个镜头信息的开始。在影视中,信息主要体现在视觉和听觉上。前一个镜头完结,信息是否传达给了观众?观众是否有时间吸收足够多的必要信息?后一个镜头开始,这个镜头所提供的信息与上一个镜头是否有连续性?观众获取了新的信息会有什么反应?这是希望观众看到的信息么?这些都是剪辑点选择的原因和依据。

从另一个方面讲,剪辑师需要调动观众的情绪和思维。视觉信息和听觉信息的排列组合会影响观众的情绪和思维。这个段落希望观众笑、哭,还是恐惧?另一个段落希望观众思考、猜测,还是期待?带着这些疑问去处理镜头和段落信息,组织镜头就有了目的性。观众看了这样的影片,就会带着情绪,跟着情节,积极地参与到影片的故事线索中来,不断思考,对影片产生极大的兴趣。

新的镜头带着剪辑师希望给观众传递的信息,这是剪辑点选择的基础和依据。从一个镜头转换到另一个镜头,首先要有新的信息,其次新的信息是必要的,然后信息之间要有相关性,要能引起观众思考。无论镜头多华丽、多优美、多新奇,不能给故事情节发展带来必要的信息,就不应该出现在这个段落中。

(二)动机

镜头剪辑除了要考虑信息传递外,还要考虑动机。好的剪辑时刻关注镜头中的动机因素,用动机因素引导镜头变换,推进情节发展。能引起镜头转换的动机有画面的视觉因素,也有听觉因素。

1. 主体或客体发出的动作是镜头转换的最常见的动机

案例 1-4　用主体动作做镜头转换的动机

这是《老无所依》中的两个镜头，第一个镜头感应设备发出声音，凶手转头看向副驾驶位置，如图 1-69 所示，这个转头动作是镜头剪辑的动机因素，下一个镜头直接切到副驾驶位置上的感应设备，如图 1-70 所示。（本案例图片来自《老无所依》）

视频资源

图 1-69　凶手转头看向副驾驶位置

图 1-70　副驾驶位置上的感应设备

2. 对剧情或人物命运做暗示是镜头转换的常见的动机

案例 1-5　为剧情或人物命运做暗示是镜头转换的动机

这是《达·芬奇密码》中的几个镜头，博物馆馆长被追杀，绝望地逃跑自救，如图 1-71，1-73 所示，镜头转换到博物馆墙壁上的油画，如图 1-72，1-74 所示。在逃跑自救的过程中，镜头切出到油画，暗示馆长的不幸、无助和厄运。（本案例图片来自《达·芬奇密码》）

视频资源

图 1-71　馆长在绝望地逃跑 1

图 1-72　墙壁上的油画 1

图 1-73　馆长在绝望地逃跑 2

图 1-74　墙壁上的油画 2

3. 剧情或事件的极大相关性是镜头转换的常见的动机

案例 1-6 剧情或事件的极大相关性是镜头转换的动机

这是《辛德勒的名单》中的几个镜头，第一个镜头是婚礼中踩灯泡的声音和画面，如图 1-75 所示，镜头转换到地下室中打犹太女人脸的画面，如图 1-76 所示，镜头转到辛德勒鼓掌的画面，如图 1-77 所示。三个镜头的声音有极大的相似性，情节有强烈的对比反差。(本案例图片来自《辛德勒的名单》)

视频资源

图 1-75 踩灯泡的声音和画面

图 1-76 打犹太女人嘴巴

图 1-77 辛德勒为演出鼓掌

(三) 镜头构图

虽然剪辑师无法控制镜头的构图，但剪辑师却可以选择构图合适的画面，或选择将怎样构图的画面剪在一起。同样的表演，构图不同，镜头的含义不同。选择合适构图的镜头可以使情节连贯，画面生动，展示必要的剧情信息，甚至带有某种暗示，让观众获得愉悦的视听体验。

| 案例 1-7 | 构图对镜头选择的影响 |

这是《霸王别姬》中的一个镜头,段小楼在向师弟程蝶衣介绍菊仙小姐,如图 1-78 所示,段小楼站在了菊仙的一侧,并没有站在两人的中间,这样的构图,对以后剧情的发展做了暗示。

视频资源

图 1-78 段小楼站在了菊仙的一侧

这是菊仙要段小楼收留自己的一段,第一个镜头是菊仙述说自己命运,镜头没有给菊仙的特写或近景,而是使用了带周围人物的中景,如图 1-79 所示,表示此时菊仙说的话是给在场所有人听的。当到了段小楼需决定是否收留的要紧关头时,镜头切到用段小楼做前景的菊仙转头的特写,如图 1-80 所示,将事件的关注点引到段小楼,这是需要他做决定的时刻了。最后镜头切到段小楼和菊仙的近景,展现段小楼为菊仙披衣服这具有大侠风范的动作,如图 1-81 所示。(本案例图片来自《霸王别姬》)

图 1-79 菊仙述说自己命运

图 1-80 菊仙转头的特写

图 1-81 段小楼为菊仙披衣服

(四)拍摄角度

与构图类似,剪辑师也无法控制镜头的角度,但剪辑师可以选择合适角度的画面,选择将怎样角度的画面剪在一起。另外角度与画面的方向息息相关,选择合适角度的画面,保证画面之间方向的匹配都是镜头组接时应考虑的问题。

案例 1-8　　　　　镜头角度的选择

这是《贫民富翁》中的一个镜头,贾马尔的哥哥放走了拉提卡,拉提卡出门镜头不是水平的,是倾斜一定的角度的仰拍,如图 1-82 所示,选用这样的镜头,意在表现贾马尔的哥哥不同寻常的做法,从视觉上强调了故事情节。(本案例图片来自《贫民富翁》)

视频资源

图 1-82　哥哥放走了拉提卡

(五)连贯

镜头组接的平稳、流畅、自然是对剪辑的基本要求,剪辑师有责任让镜头组合得尽善尽美,让场景转换得顺畅、自然。如果因为前期拍摄的原因,没有处理好场景的连贯性,剪辑人员还需要尽量弥补失误和缺陷。

案例 1-9　　　　　镜头的连贯性

这是央视公益广告《妈妈的等待》,整个广告概括了孩子成长、妈妈变老的过程。镜头连贯,一气呵成,情绪和情感得到了很好的延续和积累,这里有前期的镜头设计,也有后期的剪辑处理,如图 1-83 至图 1-90 所示。(本案例图片来自《妈妈的等待》)

视频资源

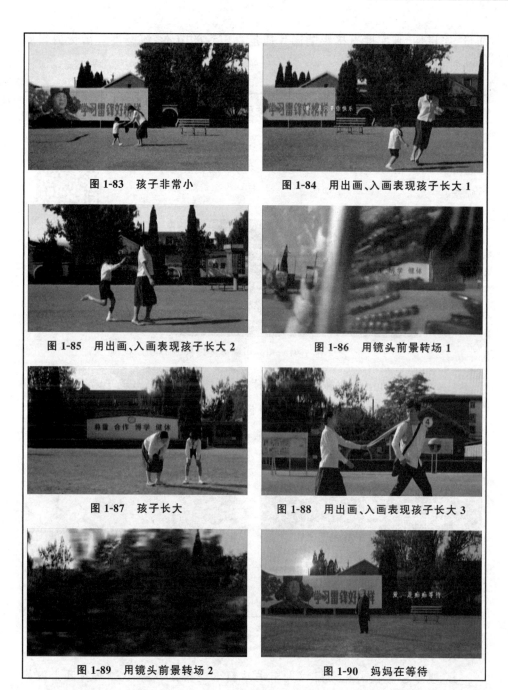

图 1-83　孩子非常小

图 1-84　用出画、入画表现孩子长大 1

图 1-85　用出画、入画表现孩子长大 2

图 1-86　用镜头前景转场 1

图 1-87　孩子长大

图 1-88　用出画、入画表现孩子长大 3

图 1-89　用镜头前景转场 2

图 1-90　妈妈在等待

镜头的连贯涉及很多方面：主体位置、运动方式、拍摄角度、动作幅度、画面色彩和声音强弱等，这些都影响镜头组接的连贯性。在后续章节中会陆续介绍这些影响镜头组接连贯性的因素。

（六）声音

声音是影视片的重要组成部分，其重要性一点儿都不比画面弱。声音的

质量、连贯性、真实度直接影响影片质量。声音的节奏、流畅度是衡量剪辑质量的重要因素之一。

案例 1-10　　　　镜头组接中的声音

这是《杜拉拉升职记》中的段落，在用画中画表现场景时，使用特殊的音效来配合画面运动，加快了节奏，如图 1-91 所示。

视频资源

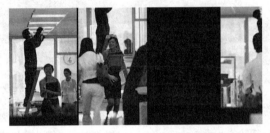

图 1-91　用画中画表现场景

在由城市的空镜头转换到人物时，在空镜头画面中出现了后一个镜头中的声音——电话铃声，用电话铃声做领先声场，将场景引入后一个人物打电话的镜头中，使镜头衔接连贯、顺畅，如图 1-92，1-93 所示。（本案例图片来自《杜拉拉升职记》）

图 1-92　空镜头中出现电话铃声

图 1-93　人物接电话

思考与练习

1. 观摩影片：《工厂大门》《火车进站》《水浇园丁》《一个国家的诞生》《战舰波将金号》。

2. 如何理解剪辑工作？

3. 什么是结构性剪辑？

4. 说一说跳切理论对剪辑的影响。

5. 如何正确选择剪辑时机？

第二章 剪辑流程

影视片有多种类型,每种类型都有各自的特点,也有各自的操作流程。尤其是非线性剪辑、协同操作,同样类型的影片,剪辑和顺序和流程也有区别。剪辑流程的多样与复杂恰恰突出了剪辑的重要性和创造性,既要谋篇布局,又要兼顾视听节奏和声画关系。剪辑是系统工程,工作虽复杂但也有自己的规律,有约定俗成的操作思路。尤其对初学者,提供一个明确的思路或流程,会让他们很快进入状态,学习事半功倍。

为了体现电影和电视剪辑工作流程的区别,本章将电影工作流程和电视工作流程分开介绍。在电影剪辑流程中尤其突出对导演意图的理解,其实导演意图也是电影工作流程的中心。在电视片剪辑流程中尤其要注意不能埋头于个人创作,要熟悉栏目的需求,能与栏目风格定位匹配的作品,才是好的作品。本章还将介绍剪辑技术的发展历程,概述技术进步所经历的几个关键节点,及技术进步对剪辑的影响。

剪辑艺术和技术是相辅相成的,艺术是剪辑的灵魂,技术是艺术实现的手段和方式。剪辑艺术和技术并行发展,相互影响,相互促进。

第一节 剪辑的工作流程

影视创作一般分前期和后期两个阶段。前期包括为获取原始影像素材和原始声音素材所进行的一系列工作,如编剧、剧本、制片、分镜头、筹备、选角、拍摄等。后期包括剪辑、特技、配乐、发行、宣传等工作。由于影片的类型和功能不同,剪辑制作流程也有区别。

一、影片的剪辑流程

剪辑是前期工作的延续,掌握前期人员工作的意图、思路和进展,是剪辑人员再创作的基础。

（一）阅读文学剧本

剪辑应阅读文学剧本，领会剧本的主题思想，了解时代背景，掌握剧情发展脉络，熟悉人物性格及人物关系，力求对影片的风格、样式和节奏有总体的感觉，对影视片的结构、人物动作、时空关系和场景转换有粗略的认识。

（二）阅读分镜头剧本

导演对剧本进行分析研究后，将未来影片中准备塑造的声画结合的银幕形象，通过分镜头的方式诉诸文字，就成为分镜头剧本，内容包括景号、景别、拍摄方式、画面内容、台词、音效、时间和备注等项目。分镜头剧本是导演对影片全面设计和构思的蓝图，是摄制组统一创作思想、开展工作和现场拍摄的主要依据。分镜头剧本样例如图 2-1 所示。

| 场景二：巴黎圣母院旁的河畔边，红豆和阿贵坐在一起聊天 ||||||||
景号	景别	拍摄方式	画面内容	台词	音效	时间	备注
1	小全景	正面，由左向右成弧线移	红豆在逗狗，阿贵入画走向红豆，闻她脖子上的香味，侍应端来咖啡	侍应："GiGi, 早安。"红豆："谢谢。"阿贵："今天的香水特别香，一定是名牌货。"红豆："我喷了整瓶香水在上面。"	插曲，鸟叫声，游客讲话声	13S	
2	近景	正面，平视，固定	阿贵走过来坐下，红豆正面，阿贵背面（正反打）	阿贵："一会儿买瓶新的给你，先来块点心。"红豆："你小心来不及。"	同上，阿贵嚼口香糖的声音	8S	
3	近景	同上	阿贵坐好，看着红豆（正反打）	阿贵："你很赶时间吗？"	同上	1S	
4	近景	同上	红豆看着阿贵（正反打）	红豆："你正经点，行不行？"	同上	2S	
5	近景	同上	阿贵端起一杯咖啡边喝边看着红豆	阿贵："我不赶时间，天还没黑呢。"	同上	2S	
6	近景	同上	红豆无奈地看着阿贵	无	同上	1S	
7	小全景	平视，由下向上摇，跟摇，由右向左	阿贵放下杯子，红豆站起来，扶着阿贵的肩膀走到阿贵旁	阿贵："嗨，GiGi。"红豆："你这个人老是吊儿郎当的。"	同上	6S	

图 2-1 分镜头剧本样例

剪辑人员需要阅读分镜头剧本，熟悉导演的影视表现手段，对蒙太奇语言和结构进行分析、研究，把握影片的结构、语言和节奏。具体有以下几方面任务：

第一，了解镜头分切的因素和镜头衔接的关系。

第二，清楚场景间镜头转换的依据，与剧本内容是否密切相关。

第三，明确理解导演的表达手段，掌握其目的性，判断镜头是否连贯、流畅，是否适用于影视片的结构形式和节奏。

第四，掌握声画的配合方式，看音响是否有利于烘托主题，渲染环境氛围，突出人物心理。

（三）阅读导演阐述

导演阐述是导演对分镜头剧本的说明和解释。导演阐述明确地提出对影视生产各部分的具体设想和要求。如对主题的理解、时代背景的介绍、人物性格的分析、演员表演的要求、风格样式的规定、节奏的处理、光影效果的设想、道具和服装的要求等。

阅读导演阐述，对剪辑人员准确领会导演创作意图、统一创作思想有重要意义。在阅读导演阐述时，除关注导演对剪辑的要求外，还应关注其他相关部门人员的工作，这些可能是影响剪辑的重要因素。

（四）素材的整理与保存

素材的整理与保存是指根据场记，分类整理素材，对素材做必要的备份和保存。按照工作习惯，对素材做整理分类，便于影视后期制作团队协同工作。这部分工作往往由剪辑助理来完成。

（五）预览，选用剪辑素材

剪辑师往往要面对大量独立、零散、片段的影视素材。有的重要镜头，由于艺术上的需要或技术上的原因，还拍摄了多次多条。对于群众场面、战争场面和某些景物，也时常是多角度、分层次地拍摄了大批素材。剪辑首先面对的工作，就是对大量的原始素材进行准确的选择，正确地使用。而在进行素材画面选择使用时，要正确把握动作、造型、时空等因素，审视、比较、考察、选取那些动作性强、造型优秀、时空合理的素材画面。另外，还要顾及导演、摄影、摄像和演员的风格和特长，把握同类镜头的区别和特点。这要求剪辑师的头脑要冷静清醒，眼睛要特别"明亮"，善于对素材镜头做出正确的判断，不要将次镜头甚至废镜头作为好镜头，也不要漏掉好镜头，影响影片的质量。

（六）制订剪辑方案

在熟悉影视文学剧本、分镜头剧本和导演阐述的基础上，在预览拍摄素材的前提下，剪辑师需对整部影视片的结构、节奏、声画处理、场景转换等方面，提出自己的设想，制订出剪辑方案。剪辑方案的主要依据是分镜头剧本，充分体现导演的创作意图，同时又要有所创新，以弥补导演艺术构思的不足之处，甚至在艺术处理上要有所超越。

剪辑方案是剪辑师进行艺术再创作的蓝图，它要有一定的精确性、可行性和稳定性，但也可以根据影视片素材的实际情况做必要的改动。剪辑方案着重设计、安排、调整影视艺术片的结构处理。拍摄的众多镜头根据分镜头剧本

连接起来,如果屏幕效果不佳,就需要在镜头组接时加以调整,对段落、场景、动作重新安排、重新组合,使结构严谨、合理。而剪辑对于优化影视片的结构,可以做出重要的甚至是特殊的贡献。

(七)画面剪辑

画面剪辑分为:粗剪、细剪和精剪三个阶段。粗剪是根据分镜头和场记对镜头进行排列,确定剪接点,预览效果,找到镜头组接中的问题。细剪是修整剪接点,调整影片的结构,应用必要的画面技巧,对时空作调整。剪辑对白和配音,应依据配音或旁白处理画面,以做到声画对位,校正口型。精剪是调整局部场景结构,安排合理的画面技巧,微调剪辑点,搭配声音和画面处理对白节奏。

在这一部分工作中,应根据导演或其他同行的审片,提出修改意见,制订修改方案,对影片做必要的调整和改动。

(八)音响与配乐的处理

音响与配乐的处理包括剪辑现场拾取的音响效果,将音响与形象搭配。没有现场录制或录制效果不理想的音响,首先可使用音效素材,为画面增加音响效果。其次,剪辑掉不必要的杂音,调整声音音量,对声音做混音。最后,检查环境氛围,看环境声是否真实,场景转换时声音效果过渡是否流畅自然。

(九)声画综合剪辑

声画综合剪辑首先应根据戏剧情节的需要调整音乐的起点位置和结束位置,重新审视音乐、音响与画面的搭配效果,并作必要调整。其次,将特效镜头、实拍镜头、合成镜头与音乐、音响做最后合成。最后,制作字幕,剪辑预告片和简介片。

(十)审核和结束工作

审核和结束工作是指对影片做最后的审核,小范围的试映,听取意见和建议,做最后的修改调整,完成剪辑工作。

二、电视节目的剪辑流程

(一)准备阶段

准备阶段往往被忽视,但却是非常重要的环节。磨刀不误砍柴工,充分的准备,会让后续的剪辑工作事半功倍,得心应手。

1. 修改拍摄提纲

拍摄提纲是对未来节目的书面构思，是将节目中想包括的内容列在一张纸上，以提纲的形式展现。拍摄提纲是剪辑的依据。而在实际拍摄过程中，随着采访、拍摄的逐渐深入，各种变量因素的累积，会对最初的"蓝图"造成影响，使实际拍摄的状况与设想有一定的偏差。改变原来的计划，适应实际的拍摄条件，使素材更好地与主题、内容、形式、结构相吻合，就成为必然。对剪辑人员来说，重新审视所拍摄的素材，了解拍摄意图，弄清素材之间的关系，重新设计制作方案征求领导同意，修改拍摄提纲，就显得非常必要。

案例 2-1　　　　　　　　修改拍摄提纲

1990年浙江电视台拍摄反映我国十年南极科学考察成果的电视片《南极与人类》。拍摄计划是想拍摄一部英雄式的片子，反映探险家敢于向自然挑战，征服自然的壮举。这样的拍摄计划源于之前了解到的，两个捷克科学家在南极的一个孤岛上建立了考察站，条件极为艰苦。

随着拍摄的深入，摄制人员发现两位科学家最让人感动的不是英雄气概，而是宁可自己受苦也不破坏自然环境的环保意识。于是对拍摄大纲做了修改。

2. 准备设备

对电视节目制作来说，一般没有供专人使用的专用的制作设备，很多电视台使用设备是要填单的，技术部门根据单子准备机房。这就要求剪辑人员要充分考虑节目的具体情况，科学合理地准备设备。

有了必要的设备以后，还要对设备的运行情况进行检查，查看按键功能是否正常，机内菜单是否被修改过，确保设备符合工作习惯，可以正常使用。

3. 与相关人员协调沟通

对电视节目制作来说，每个节目都分属于某个栏目。编导是节目的负责人，而责任编辑是栏目的总把关人。编导或剪辑人员全身心的投入创作，往往有时会偏执于个人的想法。与责任编辑保持沟通，更有利于把握好节目的主题、导向和栏目的定位。

4. 整理素材

素材量大，没有筛选出优质的镜头，往往是影响剪辑质量的重要因素。对剪辑人员来说，素材整理得越有条理，剪辑的效率越高，节目质量也越高。尤

其是拍摄周期长、节目篇幅大、线索多的节目,素材量会非常大,分类、标注、整理、删选素材的工作就显得尤为重要。

(二) 剪辑阶段

1. 设定剪辑方案

剪辑方案的设定是剪辑工作最关键的环节。前一阶段整理素材的工作,使编导和剪辑对手头的影视资料有一个整体的认识,通过设定剪辑方案,把这些认识具体化,进一步地深入思考比较有意义、有价值的段落,探讨段落间的逻辑或递呈关系,形成节目的整体构架。

设定剪辑方案可按下列思路展开:

(1) 把素材按叙事的逻辑排列出节目的架构。

(2) 选择主体材料,确定是用访谈还是用旁白。

(3) 根据架构确定插入访谈的位置和内容。

(4) 确定主轴线。

(5) 调整整体布局,使其均衡、合理。

2. 粗剪

粗剪相当于写作的草稿,它是根据剪辑方案,对原始素材进行筛选,按照剪辑方案的顺序对素材进行松散排列。镜头时间可以长一点儿,难于取舍的镜头都留用。粗剪的片子总长度比较长,粗剪的目的是用素材搭起节目的框架,为精剪提供母板。

粗剪结果出来后,会有审片的过程,在这个过程中,需要汇总各方的意见,有些地方还需要反复斟酌,甚至需要讨论,这些意见和反馈是精简的重要依据。

3. 精剪

粗剪的片子整体松散,镜头之间缺少节奏感。精简就是在粗剪的基础上,根据作品内容和风格的要求,对原来的镜头排列组合进行调整。另外精剪还需要确定镜头的剪接点,把握好镜头的连接状态,保证镜头内容表达完整、准确,场景过渡流畅、自然。精剪是一项需要耐心、想象力和创造力的工作。

(三) 审核阶段

电视节目剪辑完成以后,还需由剪辑自审或由总剪辑或技术总监进行审核。

1. 主题意义的审核

关于主题的审核通常包括以下几方面:

（1）创作意图的审核，是不是具有较好的创作意图。

（2）表现手段的审核，意义表达是否清晰、通顺、连贯。

（3）节目结构的审核，各部分结构比例是否匀称得当。

2. 检查画面

检查画面是否符合播出要求，具体包括以下几方面：

（1）视频信号是否符合播出要求。

（2）剪辑中有无出现夹帧和跳帧的现象。

（3）视觉是否流畅。

（4）剪接点是否合理。

（5）场景转换是否得当。

（6）色调、影调是否得当。

3. 检查声音

检查声音是否符合播出要求，具体包括以下几方面：

（1）音频信号是否符合播出的技术标准。

（2）是否有国际音频。

（3）各类型声音音量比例是否合适。

（4）声画是否协调。

第二节 剪辑软件技术操作流程

一、剪辑技术的发展

从技术发展角度来看，剪辑经历了机械编辑、电子编辑和数字编辑三个阶段。前两个阶段都是基于磁带，因此也有人称为磁带编辑，而后者则基于计算机技术或数字技术。

传统的电影胶片的编辑系统，包括接片机和剪辑台。利用特制的机械装置把胶片剪断，根据需要再粘接起来，图 2-2 是胶片接片机，是用来粘接胶片的机器，它主要用于电影剪辑。

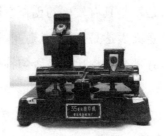

图 2-2　胶片接片机

传统的电视制作主要是围绕录像带的相关操作,录像带和胶片不同,无法通过肉眼看到录像带上一帧帧的画面。于是人们设计了一种可以让人看到前一镜头画面结尾部分和后一镜头画面开始部分的机器。即使如此,用胶片的剪辑方法编辑磁带既费劲又不准确。1964年出现了电子视频磁带剪辑,1967年出现了时间码视频磁带剪辑。剪辑师可以不必剪断录像带就能进行画面剪辑。剪辑时需要用一台录像机放素材带(放机),根据剪辑意图把需要的素材按顺序用另一台录像机转录下来(录机)。通过操纵录机上的一个电子编辑装置,就可以把图像和声音从素材带剪辑到节目带上。在剪辑过程中,不会出现信号失真或中断的问题。简而言之,电子编辑就是对素材镜头进行筛选、排列,再按顺序转录到另外一盘磁带上的过程。

1956年到1967年,只用了短短11年时间,电视制作就完善了自己的电子剪辑体系,并沿用至今,这种编辑方法也被称作线性编辑,对应的编辑操作设备被称为线性编辑系统,如图2-3所示,这是建立在电视模拟技术上的一种较成熟的后期编辑系统。

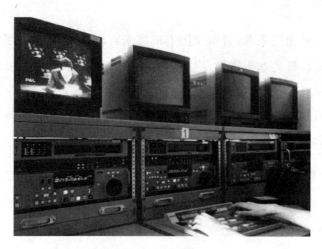

图 2-3　线性编辑系统

随着数字技术和计算机技术的发展,非线性编辑逐渐崭露头角,1986年出现数字非线性编辑设备,剪辑进入数字时代。数字非线性编辑系统的出现是编辑技术上的一次重大突破,它带来剪辑方法上的重大革新。数字非线性编辑系统由计算机系统、编辑软件和监视监听系统构成,采用数字技术对视频和音频等信号进行分离、处理,是可达到理想合成效果的后期专业设备系统,如图2-4所示。非线性编辑采用非线性的工作方式,编辑工作的各个环节可以相互协同,协调配合,这大大提高了影视制作的工作效率。

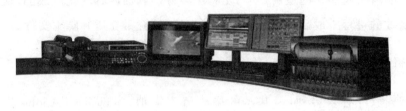

图2-4　非线性编辑系统

二、剪辑制作技术流程

目前影视剪辑主要采用非线性编辑技术,具有固定的剪辑流程。影视后期制作基本流程包括素材加载、制作加工和成品输出三大环节,每个大环节中还涉及很多相关操作。影视后期制作流程如图2-5所示。

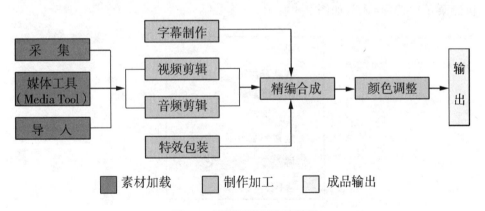

图2-5　影视后期制作流程图

素材加载环节主要包括采集、媒体工具的使用和导入三方面的操作。采集是将录像带中的视音频资料传输到编辑工作站的过程。经过采集,视音频素材存储到编辑工作站中。媒体工具是指调用其他项目内的素材,这些素材原来在别的项目中,通过媒体工具,可将这些素材添加到自己的项目中。导入

是指将视音频文件或图片文件添加到项目中,并生成媒体文件的过程。

制作加工环节主要包括剪辑、精编合成和颜色调整三方面的操作。剪辑分为视频剪辑和音频剪辑,是制作加工过程中最基础的环节,也是最重要的环节。影视片的结构、叙事方式和节奏都在这个环节形成。精编合成是将字幕和影视特技融入影片的过程,是对影片的润色和修饰。颜色调整过程的主要工作有两方面:一是进行色彩校正,即纠正偏色,保证正常的色彩还原;二是使影片色彩形成特定风格,起到烘托气氛、表现主题的作用。

成品输出是制作的最后环节,是将编辑好的画面内容转化成成品,使其能独立播放的过程。成品输出主要输出数字视频、磁带介质和脚本文件。

三、剪辑软件操作流程

剪辑软件有很多种,但基本的操作流程类似,本部分以 Adobe 公司的 Premiere Pro CC 2017 为例,介绍软件的操作流程。

(一)素材的添加与整理

常用的素材添加方法有两种:素材的导入和通过媒体浏览器(Media Browser)添加素材。

1. 素材的导入

在 Premiere Pro CC 2017 项目(工程)窗口的空白处单击右键,在弹出的快捷菜单中选"导入",如图 2-6 所示。

图 2-6 快捷菜单中的"导入"选项

在弹出的"导入"窗口中,选择需要导入的素材,如图 2-7 所示,单击"导入"窗口中的"打开"按钮,可将素材导入项目窗口,如图 2-8 所示。

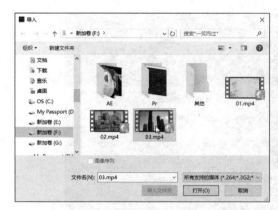

图 2-7　在"导入"窗口中选择素材　　　图 2-8　素材被导入项目窗口中

2. 通过媒体浏览器添加素材

媒体浏览器可以使浏览、分类查找、预览文件变得更为简单。鼠标单击菜单中的"窗口"→"媒体浏览器",如图 2-9 所示,打开媒体浏览器窗口,如图 2-10所示。

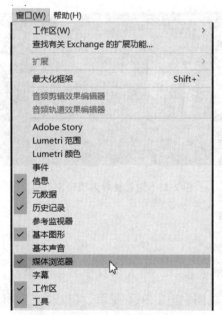

图 2-9　"窗口"菜单中的"媒体浏览器"　　图 2-10　打开的媒体浏览器窗口

在媒体浏览器左侧选择素材文件夹的路径,如图 2-11 所示。

图 2-11　选择素材文件夹的路径

选好后,指定路径下的相应格式的文件就被显示在媒体浏览器中,双击媒体浏览器中的素材,素材将被添加到素材监视窗中。选中素材,单击右键,在弹出的快捷菜单中选"导入",如图 2-12 所示,素材被添加到项目窗口中,如图 2-13 所示。

图 2-12　快捷菜单中的"导入"选项

图 2-13　素材被导入项目窗口中

(二)视音频的剪辑

1. 视音频的预览

剪辑前,首先要熟悉素材的内容,预览素材。导入项目窗口中的素材,单击项目窗口左下角的列表视图或图标视图,如图 2-14 所示,可以改变素材的显示模式。图 2-15 是列表视图模式下显示的素材,图 2-16 是图标视图模式下显示的素材。

图 2-14　列表视图和图标视图

图 2-15 列表视图模式下显示的素材

图 2-16 图标视图模式下显示的素材

在图标视图模式下,鼠标在素材上左右移动,就可以预览缩略图状态下的素材,如图 2-17 所示。这样可以高效率地粗略预览素材。双击项目窗口中的素材,可以将素材添加到左侧的素材监视窗,在素材监视窗中预览素材,如图 2-18 所示。

图 2-17 鼠标在素材上左右移动

图 2-18 素材被添加到左侧的素材监视窗

单击素材监视窗,将窗口激活。在英文输入法状态下,按键盘上的"L"键,可以播放素材;按键盘上的"K"键,暂停播放;按键盘上的"J"键,倒放素材。

在正常播放状态下,再按一次"L"键,快进播放素材,还可以继续按"L"键,再次加速,直到达到最大速度。

在倒放状态下,再按一次"J"键,快倒播放素材,还可以继续按"J"键,再次加速,直到达到最大倒放速度。

将"K"键和"L"键一起按下,是慢速播放素材,速度大约是正常播放速度的 1/4;将"K"键和"J"一起按下,是慢速倒放素材,速度大约是正常倒放速度的 1/4。

按住键盘上的"K"键后,按一次"L"键,向前推进 1 帧。按住键盘上的"K"键后,按一次"J"键,向后倒退 1 帧。

预览素材所用的快捷键,如图 2-19 所示。

快捷键	功能
L	播放
K	暂停
J	倒放
多次按 L（2-4）	快进
多次按 J（2-4）	快倒
K、L 一起按	慢放
J、K 一起按	慢退
按住 K 后，按一下 L	向前 1 帧
按住 K 后，按一下 J	向后 1 帧

图 2-19 预览素材所用的快捷键列表

2．用入、出点截取镜头

双击项目窗口中的素材，将素材添加到素材监视窗。按键盘上的"L"键，播放素材，预览素材画面。找到合适的画面，按键盘上的"I"键，在素材监视窗中打"入点"，如图 2-20 所示。继续按键盘上的"L"键，播放素材，确定好镜头的结束点，按键盘上的"O"键，如图 2-21 所示。入、出点之间的段落，就是我们截取的一个镜头。

图 2-20 在素材监视窗位置标尺处打入点　　图 2-21 在素材监视窗位置标尺处打出点

3．将入、出点之间的镜头添加到序列中

将鼠标光标放在素材监视窗的画面上，如图 2-22 所示，拖动鼠标，将入、出点之间的镜头拖动到时间线窗口序列 1 的视频 1 轨道上，如图 2-23 所示，

图 2-22　鼠标光标在素材监视窗的画面上

图 2-23　入、出点之间的镜头被添加到序列中

按大键盘上的"－""＋"键,可以改变时间线窗口的显示比例,起到放大、缩小素材尺寸的作用。这种放大、缩小,并不改变素材的持续时间。

素材监视窗下方有"仅拖动视频"和"仅拖动音频"按钮,如图 2-24 和图 2-25 所示。用鼠标拖动该按钮,可以只添加入、出点之间的视频或音频。

图 2-24　"仅拖动视频"按钮

图 2-25　"仅拖动音频"按钮

4．插入和覆盖

插入和覆盖是将素材监视窗中的镜头添加到序列中的两种方式。素材被添加到素材监视窗以后,用入、出点标记好一个段落,如图 2-26 所示。将序列中的位置标尺,移动到要添加素材的位置,如图 2-27 所示。

41

图 2-26 用入、出点标记一段画面

图 2-27 移动位置标尺,确定添加素材的位置

插入编辑时,鼠标单击素材监视窗下方的"插入"按钮,如图 2-28 所示,素材监视窗中入、出点之间的素材,被添加到序列中位置标尺之后。序列中原来位于位置标尺之后的素材,向右移动,接在插入素材之后,如图 2-29 所示,序列的持续时间变长。

图 2-28 素材监视窗下方的"插入"按钮

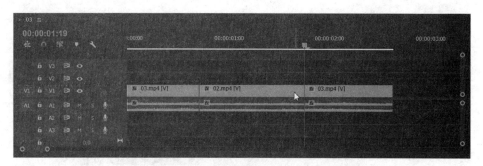

图 2-29　插入的素材将原位置素材向右推动

覆盖编辑时，鼠标单击素材监视窗下方的"覆盖"按钮，如图 2-30 所示，素材监视窗中入、出点之间的素材，被覆盖到序列中位置标尺之后。序列中原来位于位置标尺之后的素材被覆盖掉，如图 2-31 所示，序列的持续时间可能不变。

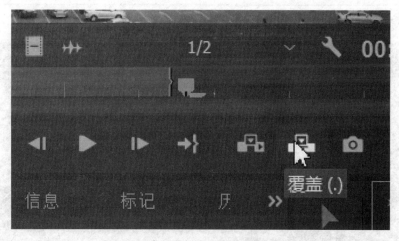

图 2-30　素材监视窗下方的"覆盖"按钮

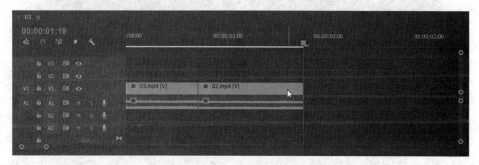

图 2-31　入、出点之间的素材覆盖掉原有素材

(三)字幕与特效的添加

1. 字幕的添加

单击菜单栏中的"字幕",选"字幕"→"新建字幕"→"默认静态字幕",如图 2-32 所示。打开"新建字幕"窗口,如图 2-33 所示。

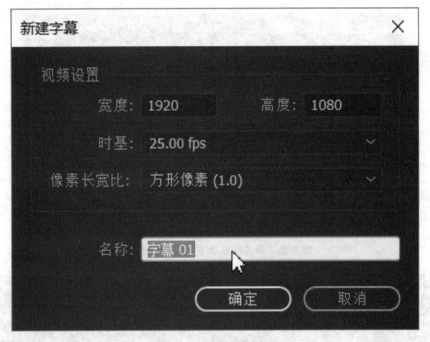

图 2-32 "字幕"菜单中的"默认静态字幕"选项

图 2-33 "新建字幕"窗口

"新建字幕"窗口中大部分是"视频设置"区域,在这个区域中设置字幕的"宽度""高度""时基"和"像素纵横比",这些设置通常要和序列的设置相匹配。

在"新建字幕"窗口中"名称"处输入字幕的名称,单击"确定"按钮,进入字幕窗口,如图 2-34 所示。

图 2-34　字幕窗口

单击字幕窗口中的监视窗,出现输入字幕的光标,输入"片头字幕"几个字,如图 2-35 所示。

图 2-35　在字幕窗口中输入文字

在右侧"属性"处修改字幕的字体、字号等参数,如图 2-36 所示。在"填充"处调整字幕的颜色、材质等参数,如图 2-37 所示。在"描边"处给字幕添加边框,如图 2-38 所示。

图 2-36　"属性"参数设置

图 2-37　"填充"参数设置

图 2-38　"描边"参数设置

单击字幕窗口左侧工具栏中的"选择工具",如图 2-39 所示,用"选择工具"调整字幕的位置。调整后字幕的效果如图 2-40 所示。

图 2-39　工具栏中的"选择工具"

图 2-40　调整后的字幕效果

字幕属性设置好后,将字幕窗口关闭,字幕就被保存到"项目"窗口中,如图 2-41 所示。

图 2-41　项目窗口中的字幕

将字幕直接拖动到序列中的"视频 2"轨道上,让字幕与"视频 1"轨道上的素材叠加,如图 2-42 所示。"节目监视窗"中出现叠加字幕后的画面效果如图 2-43 所示。

图 2-42 字幕与"视频 1"轨道上的素材叠加

图 2-43 添加字幕后的画面效果

2. 转场的添加

鼠标单击"效果"栏,或按组合键"Shift"+"7",打开效果面板。单击"视频过渡"文件夹前边的小三角,展开"视频过渡"文件夹,如图 2-44 所示。文件夹中列出各类的视频转场特效,这里我们以其中一个转场为例,介绍转场特效的应用。

单击"划像"文件夹前的小三角,展开"划像"文件夹。将"划像"文件夹中的"菱形划像"转场,如图 2-45 所示,拖动到序列中两个镜头的衔接处,如图 2-46 所示。

图 2-44 效果面板中的"视频过渡"文件夹

图 2-45 "划像"文件夹中的转场

图 2-46 "划像形状"转场被添加到镜头衔接处

将序列中的位置标尺移动到添加转场的剪接点处,如图 2-47 所示。节目监视窗中出现"划像形状"转场的画面,如图 2-48 所示。

单击剪接点处的转场特效,如图 2-49 所示。打开"效果控件"面板(组合键"Shift"+"5"),显示出转场特效控制参数,如图 2-50 所示。勾选中"显示实际来源"项,显示出转场开始画面和结束画面,如图 2-51 所示。

图 2-47 将位置标尺移动到添加转场的剪接点处

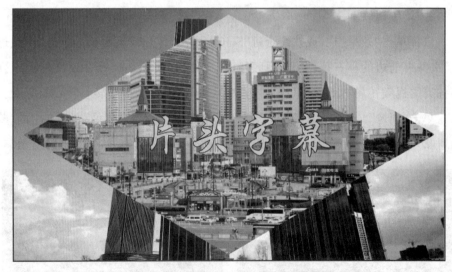

图 2-48 "划像形状"转场的画面效果

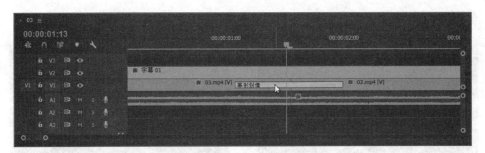

图 2-49　单击剪接点处的转场特效

图 2-50　"效果控件"面板

图 2-51　显示实际来源的转场特效控制参数

调整"边宽""边色"参数,如图 2-52 所示,重新定义转场属性。调整完属性的转场效果,如图 2-53 所示。

图 2-52　调整"边宽""边色"参数

图 2-53　调整参数后的转场效果

3. 效果的添加

打开"效果"栏,单击"视频效果"文件夹前的小三角,展开"视频效果"文件夹,如图 2-54 所示。文件夹中列出各类的视频特效,这里我们以其中一个特效为例,介绍特效的应用。

单击"扭曲"文件夹前的小三角,展开"扭曲"文件夹,将"扭曲"文件夹中的

49

"波形变形"特效(如图2-55所示)拖动到序列中的镜头上,如图2-56所示。

图2-54 "视频特效"文件夹　　　　　图2-55 "扭曲"文件夹中的特效

图2-56 素材"02"被添加"波形变形"特效

选中添加特效的素材,并将位置标尺移动到该素材上。打开"特效控件"面板,调整特效的控制参数,如图2-57所示。调整后的画面效果如图2-58所示。

图2-57 调整"波形变形"特效的参数　　图2-58 添加"波形变形"特效的画面

(四)整理输出

1. 输出媒体的方法

在时间线窗口中,单击要输出的序列,将其激活。清除序列中不必要的入、出点(有入、出点,仅输出入、出点之间的部分)。选择菜单中的"文件"→"导出"→"媒体",打开"导出设置"对话框,如图2-59所示。在右侧的"导出设

置"栏中,设置视频的"格式",在"预设"中选择该种格式已有的预设,如图2-60所示。在"输出名称"中设置好文件名称,单击窗口右下角的"导出"按钮,将文件导出。

图2-59 "导出设置"对话框

图2-60 导出格式的设置

2. Premiere Pro CC2017 输出类型

Premiere 可输出以下类型的文件。

媒体:选择菜单中的"文件"→"导出"→"媒体",打开"输出设置"窗口,输出视频、音频和图片文件。

录像带:选择菜单中的"文件"→"导出"→"磁带",将编辑好的文件直接录制到录像带中。在录制前要保证视频、音频传输接口与录像机连接状态良好。

EDL 表:编辑决策列表(Editorial Determination List)是由时间码值形式的镜头剪辑数据组成的列表。EDL 表在脱机/联机模式或代理剪辑时极为重要。使用低码率素材编辑生成的 EDL 表被读入高码率素材的系统中,可作为最终制作的基础。

思考与练习

1. 阅读分镜头剧本对剪辑有哪些作用?
2. 简述影片剪辑的基本流程。
3. 说一说电影剪辑和电视剪辑有哪些区别与联系?
4. 剪辑软件的操作流程有哪些?
5. 简述剪辑技术的发展历程。

第三章　镜头的组接

对剪辑人员来说,最基本的工作就是连接镜头,即镜头组接。保持镜头之间的流畅性、连贯性是对镜头组接的基本要求。镜头组接的流畅性或连贯性是指前后镜头间建立起自然的过渡关系。巴拉兹曾提到,要在每一个镜头里安排一个足以承前启后的东西。承前启后,承接前一个镜头的信息,连接后一个镜头的信息。保持镜头间信息相关联,可完成镜头间顺畅组接,另外视听语言的运用也影响镜头组接的效果。

有人说编剧是文字的剧作者,剪辑是镜头的剧作者。编剧用词组成句子,用句子组成段落,用段落组成剧本。剪辑也是一样,用镜头来形成镜头组,由镜头组形成段落,由段落构成影视剧。文字有约定俗成的语法规则,镜头的组接也有语法规则。镜头组接的语法规则是视听语言,是保证镜头信息能够被观众领会的重要保证。视听语言是由影视工作者和观众共同形成的一种收视的默契。在早期的电影中大部分人物采用全景进行拍摄,而在今天的电影中,大部分镜头是采用中景、近景进行拍摄。早期电影中多是全景,因为人们还不明白为什么人物的半身被突然的切掉。随着时间的推移,人们逐渐习惯了这种方法,能够很好地理解全身和半身都是同一个人。前一个镜头表现人的脚,后一个镜头是一个走路的人,人们会很自然地认为,这是表现同一个人。应用好镜头语言,掌握剪辑规律,首先从镜头与镜头的组接开始,这是处理镜头段落,使用段落叙事的基础。

本章分为四节,共列举了四种影响镜头组接的因素,分别从不同的侧面介绍镜头如何流畅地组接。本章是剪辑的基础,介绍的都是常规的操作原则。每一节中既有对影响剪辑因素的分析,又有电影人成功的操作实例。在学习过程中要仔细体会镜头组接的外在构图因素和内在逻辑因素,多看成功的剪辑案例,举一反三,找到镜头组接的规律,处理好剪接点,为后续知识的学习打下基础。

第一节 匹配

一、什么是匹配

镜头组接中的匹配是指前后镜头间形态、色彩、影调、位置、景别、动作、方向、视线等因素的统一或呼应,以保持镜头间视觉上的连贯和顺畅。前后镜头的匹配符合人们日常心理的体验,观众的注意力自然地从一个镜头转到下一个镜头,不产生视觉的间断感和跳跃感。

匹配和不匹配都是镜头间的一种构成方式,没有好坏之分。前后镜头间统一或呼应的因素越多,视觉感受越顺畅。但有时候为了突出变化、形成冲击力、造成视觉震惊的感觉,要求前后镜头间不匹配。所以镜头之间如何处理还要依据剧情和视觉效果的需要处理。

本部分主要从位置、方向、色彩、影调几方面介绍如何实现前后镜头间的匹配。

二、位置的匹配

位置的匹配通常包括位置关系的匹配、同一主体画面位置的匹配和画面视觉注意中心的匹配。

（一）位置关系的匹配

前后镜头间应保持画面中元素相对位置关系的匹配,以保持前后镜头间逻辑和空间关系的统一。如果前一个镜头中人物处在树的右前方,后一个镜头中仍应保持人物和树之间的空间位置关系。

案例 3-1　　　　　　　　位置关系匹配

第一个画面中,三人物坐在桌子旁,桌子上摆着水果、茶壶,人物后面有花,如图 3-1 所示,当切换到下一个画面时,人物的座次、桌子上的物品、人物后面的花,都和上一幅画面位置关系一致,画面中所有元素,在前后镜头间都保持位置关系的匹配,如图 3-2 所示。（本案例图片来自《色戒》）

视频资源

图 3-1　画面中呈现出各元素的位置关系　　图 3-2　各元素位置关系与前一个画面一致

（二）同一主体画面位置的匹配

通常将屏幕划分为两个或三个垂直的区域来安置主要演员的位置，如图 3-3 和图 3-4 所示。前后镜头间应保持主体在画面中所处位置的匹配。如果全景中主体在画面的左侧，在切换到近景时，主体还应处在画面的左侧。

图 3-3　画面被分成两个垂直区域　　图 3-4　画面被分成三个垂直区域

案例 3-2　　同一主体画面位置匹配

第一个镜头为近景，人物在画面的右侧，如图 3-5 所示，当切换到全景时，人物依然位于画面的右侧，同一主体在前后镜头间保持位置匹配，如图 3-6 所示。（本案例图片来自《非诚勿扰》）

视频资源

图 3-5　人物处在画面的右侧　　图 3-6　该人物依然位于画面右侧

案例 3-3　　　　同一主体画面位置匹配的反例

　　第一个镜头为近景,人物在画面的左侧,如图 3-7 所示,当切换到全景时,人物位于画面的右侧,在镜头切换时,主体位置的变化会让观众视线在画面上横向移动,若这是没有意义的,就会让观众游离出剧情内容,产生厌烦情绪,如图 3-8 所示。①

图 3-7　前一镜头人物在画面的左侧　　图 3-8　后一镜头人物位于画面的右侧

（三）画面视觉注意中心的匹配②

　　在通常情况下,每个画面都有主体,主体的位置就是画面的视觉注意中心。当画面切换的时候,应保证前后画面视觉注意中心位置重合,让观众一直被主体吸引。保持视觉注意中心的匹配更有利于渲染氛围,突出剧情。

案例 3-4　　　　视觉注意中心的匹配

　　第一个镜头为特写,视觉注意中心处在画面右侧,如图 3-9 所示,当切换到下一个镜头时,视觉注意中心依然为画面的右侧,这样保证剧情氛围的连贯,有利于观众情绪的累积,如图 3-10 所示。(本案例图片来自《色戒》)

视频资源

图 3-9　视觉注意中心处在画面右侧　　图 3-10　视觉注意中心依然为画面的右侧

①　丹尼艾尔·阿里洪.电影语言的语法[M].陈国铎,黎锡,等译.北京:中国电影出版社,1981:20—21.

②　何苏六.电视编辑艺术[M].北京:北京广播学院出版社,2000:267.

位置匹配也有特殊情况：如果在有明显对立、冲突的主体间切换镜头，主体也可处于相反的位置。相反位置的两个主体，在内容或剧情上建立起逻辑关系，虽然视觉上产生跳跃，但逻辑上给观众造成心理平衡，形成整体的连续感。

案例 3-5　　　　位置匹配的特殊情况

谈判的双方，此画面的主体在左侧，如图 3-11 所示，后一个镜头在表现对立方时，主体处于画面的右侧。在切换镜头时，虽然视线出现横移，但这符合观众在欣赏对立双方的心理预期，符合剧情逻辑，如图 3-12 所示。（本案例图片来自《中国合伙人》）

视频资源

图 3-11　视觉注意中心在画面的左侧

图 3-12　对立方时，主体处于画面的右侧

三、方向的匹配

方向的匹配通常包括运动方向的匹配和视线方向的匹配。

（一）运动方向的匹配

画面中主体运动的方向性是由主体实际运动方向、拍摄角度和画面边框共同造成的。画面中主体运动的方向包括横向运动、垂直运动和环形运动。

横向运动指主体在画面中从左向右或从右向左的运动，也包括斜向的从左向右或从右向左运动。垂直运动指主体在画面中从上到下或从下到上的运动。环形运动指主体在画面中运动方向出现明显变化，如由从左向右变为从上到下。

运动方向的匹配指运动的同一主体，在两个画面中既没有出画[①]，也没有入画[②]，切换时，应保持运动方向的连续性。

① 出画指主体从画面里离开画面。
② 入画指主体从画面外进入画面。

案例 3-6 　　　　　　　　运动方向的匹配

　　在前一个特写镜头中，人物从左向右运动，如图 3-13 所示，后一个中景镜头，该人物依然从左向右运动，运动方向的匹配让动势连贯，如图 3-14 所示。（本案例图片来自《青春爱欲吻》）

视频资源

图 3-13　人物从左向右运动

图 3-14　该人物依然从左向右运动

（二）视线方向的匹配

　　视线经常是剪辑的重要契机，视线方向指画面中人物所看的方向。视线方向的匹配指剪辑时视线方向要合乎逻辑关系，符合观众心理感受。如：两个相互对视的人物，他们的视线方向应该是相反的。两个依偎在一起看向远方的人物，他们的视线方向应该是相同的。

案例 3-7 　　　　　　　　视线方向的匹配

　　面对面坐着的两个人物，前一个镜头中，一个人物看向画面的右侧，如图 3-15 所示，后一个镜头中，其对面的人物看向画面的左侧，对视的视线符合生活规律，也迎合观众心理预期，如图 3-16 所示。（本案例图片来自《贫民富翁》）

视频资源

图 3-15　人物看向画面的右侧

图 3-16　人物看向画面的左侧

　　画面间视线方向的交汇能带来交流感，通常视线方向的不匹配、刻意躲

避,意味着彼此间冷漠、蔑视、不尊重、有隔阂和缺乏情感交流。[1]

| 案例 3-8 | 视线方向的不匹配 |

上一个画面中人物看向画面的右侧,如图 3-17 所示,下一个画面中人物扭头看向另一边,如图 3-18 所示,两个人避免对视,视线上没有交流,两人之间有隔阂。(本案例图片来自《通天塔》)

视频资源

图 3-17　人物看向画面右侧

图 3-18　人物扭头不与女演员对视

四、色彩、影调的匹配[2]

为了形成特定的视觉风格,同一部影片的同一个故事段落,在色彩和影调上通常总体保持一致,但在不同的段落间,为了表现主题、氛围、情绪的不同,往往在色彩上有所变化,以保持色彩、影调与影片剧情风格的匹配。如果在同一个叙事段落中,上一个镜头画面偏红,下一个镜头画面偏蓝,前后镜头间就会有较大的反差,导致视觉跳跃,影响叙事效果。

| 案例 3-9 | 色彩、影调的匹配 |

色彩和影调是一种抒发情感的方式。色彩、影调与影片剧情风格匹配,可提升影片的艺术层次。明亮高调有利于表现轻松、愉悦的心情,暗淡的低调有利于表现悲哀、忧郁的情绪。在本例中,上一个画面用黑白色、纪实的手法表现"现在",如图 3-19 所示,下一个画面中用丰富、明亮的色彩表现"回忆"。前后画面出现较明显的色彩反差,但是却与剧情配合恰当,如图3-20 所示。(本案例图片来自《我的父亲母亲》)

视频资源

[1] 钱德尔.电影剪辑:电影人和影迷必须了解的大师剪辑技巧[M].徐晶晶,译.北京:人民邮电出版社,2013:30-31.

[2] 王晓红.电视画面编辑[M].北京:中国传媒大学出版社,2002:165-166.

图 3-19 黑白画面表现"现在"

图 3-20 彩色画面表现"回忆"

五、其他的匹配[①]

（一）形状的匹配

形状的匹配是指用相似的形状或类似的外形完成镜头的匹配。形状的匹配往往用来转换时空。

案例 3-10　　形状的匹配

前一个镜头中圆形的地面，如图 3-21 所示，与后一个镜头圆形的唱片，如图 3-22 所示，用相似的形状完成匹配，通过镜头的组接，转换了时空。（本案例图片来自《潘神的迷宫》）

视频资源

图 3-21　圆形的地面

图 3-22　圆形的唱片

（二）动作的匹配

动作的匹配是指依据前后镜头之间人或物动作的相似或相关性完成镜头的组接。动作匹配应保持前后镜头间动作速度和趋势的一致性。

① 钱德尔.电影剪辑：电影人和影迷必须了解的大师剪辑技巧[M].徐晶晶,译.北京：人民邮电出版社,2013:33—47.

案例 3-11　　　　　动作的匹配（一）

　　前一个镜头中是开门的动作，如图 3-23 所示，后一个镜头也是开门的动作，如图 3-24 所示，虽然主体人物不同，但动作类似，利用开门的动作完成镜头的组接，完成时空的转换。（本案例图片来自《撞车》）

视频资源

图 3-23　一个人开门的动作　　　　图 3-24　另一个人开门的动作

案例 3-12　　　　　动作的匹配（二）

　　前一个镜头中人物背包向右移动，如图 3-25 所示，后一个镜头烤肉盘子向右移动，如图 3-26 所示，利用向右移动的动作完成镜头的组接。（本案例图片来自《慕尼黑惨案》）

视频资源

图 3-25　背包向右移动　　　　图 3-26　烤肉盘子向右移动

（三）声音的匹配

　　声音的匹配是指用相似或相关的声音完成镜头的组接。两个相关的声音可以形成某种暗示或改变故事发展的方向。如，小孩儿之间嬉戏打闹的声音与枪战声音组接到一起。吊扇转动的声音与直升机的声音组接到一起。用声音的相关性完成镜头的过渡。

第二节 景别变换

一、什么是景别

景别是被摄主体在画面中呈现的范围。一般分远景、全景、中景、近景和特写。景别取决于摄影机与被摄主体之间的距离和所使用的镜头焦距的长短。其划分方法有两种：一种以被摄主体在画面中所占比例的大小为标准，凡拍摄主体全貌均为全景，凡拍摄其局部则为中景和近景；另一种以画框截取成年人身体部位多少为标准。一般多采用后一种划分法。[①]

在用画框截取成年人身体部位时，截取位置有：腋下、胸下、腰下、臀下、膝下，对应的景别如图3-27所示。[②]

图 3-27 景别的划分

二、景别的作用

不同的景别表现不同的含义，起着不同的作用。在理解景别作用的前提下，才能选择好景别，处理好景别的变换。

（一）远景

远景给观众一个大的背景或一个事件场面的总体印象。其画面中没有明

① 许南明.电影艺术词典[M].北京：中国电影出版社，1986：322.
② 丹尼艾尔·阿里洪.电影语言的语法[M].陈国铎，黎锡，等译.北京：中国电影出版社，1981：17—19.

显的主体，看不出具体的活动状况。远景会给观众空灵感，可用来抒情，也可表现规模和气势。一般用在片子或一个段落的开始，把观众引入一种适当的气势和氛围中，为后续人物的介绍和故事情节的展开提供背景。

案例 3-13　　　　　　　　远景作用

开始用远景展现事件背景，如图 3-28 所示，然后对事件做具体介绍，如图 3-29 所示。（本案例图片来自《加勒比海盗：聚魂棺》）

视频资源

图 3-28　远景镜头表现人物所处环境　　图 3-29　用近景镜头介绍人物动作

（二）全景

全景包含事件的所有元素。在叙事段落中，全景不可或缺。在剪辑时全景是定位镜头，场景中光线、色调、影调、人物方向及位置的总体基调和设计通过全景展现。接下来的镜头在各种元素上要与之匹配，保证视觉心理的流畅和环境的真实感。

案例 3-14　　　　　　　　全景作用

全景镜头表现房子的位置，如图 3-30 所示，然后展现室内的状况，如图 3-31 所示。（本案例图片来自《老无所依》）

视频资源

图 3-30　全景镜头表现环境　　　　　图 3-31　中景镜头表现室内状况

（三）中景

中景有利于表现人与人、人与环境之间的关系。在多个人物的场景中，中景能很好地表现人物之间的动作和情绪交流。剪辑时，可以用远景交代活动

63

环境,接下来用中景镜头展开叙述;有时候也在特写之后使用中景镜头,重新确认人物的关系。

> **案例 3-15**　　　　　　　　中景作用
>
> 前一个镜头用特写镜头表现人物,如图 3-32 所示,后一个镜头用中景表现人物间的关系,如图 3-33 所示。(本案例图片来自《色戒》)
>
>
> 视频资源
>
>
>
>
> 图 3-32　特写镜头表现人物　　　　图 3-33　中景表现人物间的关系

(四) 近景

近景用来表现人物的面部特征和人物表情,展现人物的心理活动和细微动作,有较好的视觉效果,容易产生交流感,常用在对话的场景中。

> **案例 3-16**　　　　　　　　近景作用
>
> 两个人对话的场景中,前一个镜头用近景表现对话中的一个人物,如图 3-34 所示,后一个镜头用近景表现另一个人物,如图 3-35 所示。(本案例图片来自《非诚勿扰2》)
>
>
> 视频资源
>
>
>
>
> 图 3-34　近景表现一个人物　　　　图 3-35　近景表现另一个人物

(五) 特写

特写是刻画人物和描写细节的独特手段,是影视艺术区别于戏剧艺术的因素之一。它能把人物从环境中突出、强调出来,展现细微表情和心理活动,

带有强烈的主观感情色彩。特写常用来表现细部特征,刻画人物性格,制造悬念。有时也用特写来做暗示和强调,给观众心理和视觉上造成强烈的感染。

案例 3-17　　　　　　　　　特写作用

前一个镜头是门把手转动的特写,如图 3-36 所示,后一个镜头是人物侧面的特写,如图 3-37 所示。两个特写镜头的组接,反映出两个镜头信息间的相关性。(本案例图片来自《归来》)

视频资源

图 3-36　门把手转动的特写

图 3-37　人物侧面的特写

三、景别的变换

景别的变换指在一个叙述段落中,不同景别镜头的安排。景别的变换可以引导观众的注意力,这有利于更好叙事;景别的变换可以全方位展现主体不同的信息;景别的变换可以丰富画面内容,避免视觉疲劳;景别变换可以带来节奏的变化;景别的变换还能影响时空关系。景别的变换灵活性很大,没有约定俗成的法则。有经验的剪辑师能巧妙运用景别的变换实现不同的叙事和审美效果。

(一)用景别的变换来清晰、有层次地描述事件过程

不同的景别有不同的表现力和描述重点,在叙事上有不同的功能。景别的变换可推进情节,达到清晰、有层次叙事的目的。

在日常生活中,我们观察事件有这样的经验:当事件发生时,我们通常都会扫一眼环境,然后把注意力集中到关键人物身上,随着事件的发展,我们更多地开始注意人物的细节、表情及人物之间的关系,待事件结束后,注意力再次回到场面或环境。

剪辑时也遵循日常观察事物的经验,往往用主镜头开头,中间穿插不同角度、不同景别的场景片段,有时也引入别处的对象,来强调一场戏的关键情节,最后用建立事物或动作完整面貌的主镜头结尾。这是一种平铺直叙的处理方式。

案例 3-18　　用景别的变换来清晰、有层次地叙事

用主镜头表现会场全貌,如图 3-38 所示,紧接着用一系列近景、特写镜头表现事件过程,如图 3-39 至图 3-44 所示,最后再次用主镜头表现会场全貌,如图 3-45 所示。(本案例图片来自《中国合伙人》)

视频资源

图 3-38　主镜头表现会场全貌　　　　图 3-39　近景 1

图 3-40　特写 1　　　　　　　　　图 3-41　近景 2

图 3-42　特写 2　　　　　　　　　图 3-43　近景 3

图 3-44　特写 3　　　　　　　　　图 3-45　主镜头表现场景全貌

(二)用景别的变换获得视觉上的流畅

在剪辑时,通常避免同一主体,景别相同、拍摄角度相近的两个镜头组接在一起。这样的两个镜头画面信息内容相近,由于"视觉暂留"的原理,人眼会将两个画面进行联系,试图连接成流畅的运动,这种联系的失败,就造成了画面的跳跃。

为了避免画面的跳跃,获得视觉上流畅的感觉,在表现某个对象时,相连

接的两个画面,其景别或拍摄角度须有较大的区别。这个原理只适用于主体相同的两个镜头,如果主体不同,同样景别,拍摄角度相近的两个镜头可以组接在一起。[1]

案例 3-19　　用景别的变换获得视觉上的流畅(一)

前一个镜头,人物所占画面比例很小,为大全景,如图 3-46 所示,后一个镜头,人物全景,如图 3-47 所示。(本案例图片来自《巴顿将军》)

视频资源

图 3-46　人物大全景　　　　　图 3-47　人物全景

案例 3-20　　用景别的变换获得视觉上的流畅(二)

前一个镜头,从背面展现人物全景,如图 3-48 所示,后一个镜头,从正侧面俯拍近景,如图 3-49 所示。(本案例图片来自《天下无贼》)

视频资源

图 3-48　从后面拍人物全景　　　图 3-49　从正侧面俯拍近景

(三)用景别的变换营造氛围[2]

用景别的累积或对比给观众造成特殊的视觉感受,进而影响其心理情绪,营造氛围。在这里,景别变化的目的不是有层次的叙事,而是通过景别外在形式的变化来制造节奏和视觉刺激,强化细节,突出视觉效果,达到渲染情绪气氛的目的。

1. 同景别的累积

将同样景别的镜头组接到一起形成积累效应,可使同类的元素被积累,达

[1] 聂欣如.影视剪辑[M].上海:复旦大学出版社,2011:73—74.
[2] 王晓红.电视画面编辑[M].北京:中国传媒大学出版社,2002:129—130.

到表现力或含义被加强的目的。

案例 3-21　　　　　同景别的累积

用一连串的破门而入的特写镜头加快节奏、渲染氛围,如图 3-50 至图 3-57 所示。(本案例图片来自《这个杀手不太冷》)

视频资源

图 3-50　特写 1

图 3-51　特写 2

图 3-52　特写 3

图 3-53　特写 4

图 3-54　特写 5

图 3-55　特写 6

图 3-56　特写 7

图 3-57　特写 8

2. 两极景别的对比

将两极景别的镜头组接到一起,可形成对比、反差,达到加剧视觉冲击力的目的。

| 案例 3-22 | 两级景别的对比 |

前一个镜头是大全景,如图 3-58 所示,紧接着后一个镜头是人脚步的特写,如图 3-59 所示,景别间巨大的反差,在镜头切换时形成很强大的冲动,瞬间抓住观众注意力,引导后续剧情的发展。(本案例图片来自《老无所依》)

视频资源

图 3-58　人物的大全景镜头

图 3-59　人脚步的特写镜头

(四)用景别的变换影响时间

景别的变换可以用来缩短或延长剧情推进的时间,影响戏剧节奏(时间的处理,我们会在后续的内容中详细介绍)。

| 案例 3-23 | 景别变换影响时间 |

用不同角度的四个镜头,表现人物的运动过程,缩短了时间,如图 3-60 至图 3-63 所示。(本案例图片来自《英雄》)

视频资源

图 3-60　背面全景

图 3-61　背面俯拍大全景

图 3-62　侧面大全景

图 3-63　背面大全景

第三节 动接动

影视的最基本形态特征是运动的视听系统。运动构成了剪辑的基础,是影响观众视觉思维的前提。[①]

造成画面运动的因素有四个:一是画面内物体的运动,如画面内主体的运动、陪体的运动。二是摄影机的运动,如推、拉、摇、移、跟、升、降等。三是剪辑率,即剪辑频率,指单位时间里镜头变化的多少。四是转场方式,镜头的转场方式有两种,一种是硬切,即常规的一个镜头接一个镜头;另一种是有附加技巧的转场,如翻页、叠化、马赛克等。在不附加说明的情况,我们说的镜头组接指硬切。

动接动,即运动与运动的组接。通常指画面内物体运动的组接,摄影机运动的组接及画面内物体运动与摄影机运动的组接。

一、画面内物体运动的组接

画面内物体运动的组接分为主体运动的组接和陪体运动的组接,主体运动的组接主要指人物形体动作的组接,陪体运动的组接主要指前景和背景运动的组接,以下对画面内物体运动组接的两种方式进行详细介绍。本部分不涉及有空间位置变换的情况。

（一）主体运动的组接

将两个或多个镜头组接在一起,用以表现人物的一个完整动作,就是人物形体动作的组接。人物形体动作的组接追求的是动作的连贯、流畅、自然。

1. 三种常用的主体运动的组接方法

常用的主体运动的剪辑方法有:分解法、增减法和错觉法。

（1）分解法。[②③]

分解法也叫对半式剪辑或一半一半的剪辑。这种剪辑方法指前一镜头是动作的上半部分,后一镜头是动作的下半部分,剪接点一般选择在动作变换的瞬间暂停处。

[①] 王晓红.电视画面编辑[M].北京:中国传媒大学出版社,2002:131.
[②] 同上书,第143页.
[③] 傅正义.电影电视剪辑学[M].北京:中国传媒大学出版社,2002:134-138.

一个完整动作由若干个变化间断的小动作所组成,这些小动作是相互连贯的,在连贯中有瞬间的停顿,这个停顿就是要选择的剪接点,即镜头衔接转换处。

分解法一般将动作瞬间暂停处的 1—2 帧全部留在前一镜头处,后一镜头从动作的第 1 帧用起。

案例 3-24　　　　　　　　分解法(一)

前一镜头中景,表现两个人握手,如图 3-64 所示。后一镜头是手部特写,表现两只手握到一起,如图 3-65 所示。剪接点选择在手即将握住的瞬间。(本案例图片来自《电影电视剪辑学》)

图 3-64　两个人握手的中景　　图 3-65　两个人握手的手部特写

案例 3-25　　　　　　　　分解法(二)

前一镜头中景,表现一个人摘帽子的动作,如图 3-66 所示。后一镜头特写,也表现摘帽子的动作,如图 3-67 所示。剪接点选择在手握住帽子的瞬间。(本案例图片来自《电影电视剪辑学》)

图 3-66　摘帽子动作的中景　　图 3-67　摘帽子动作的特写

案例 3-26 分解法（三）

 前一镜头中景，从门外拍摄一个人开门的动作，如图 3-68 所示。后一镜头中景，从室内拍摄开门的动作，如图 3-69 所示。剪接点选择在手握住门把手的瞬间。（本案例图片来自《电影电视剪辑学》）

图 3-68 从门外拍摄一个人开门的动作 图 3-69 从室内拍摄开门的动作

案例 3-27 分解法（四）

 前一镜头中景，表现人物喝水的动作，如图 3-70 所示。后一镜头特写，也表现人物喝水的动作，如图 3-71 所示。剪接点选择在杯子接触嘴唇的瞬间。（本案例图片来自《电影电视剪辑学》）

图 3-70 中景表现人物喝水的动作 图 3-71 特写表现人物喝水的动作

（2）增减法。[①]

 增减法即有增有减。前个镜头留用动作 1/3 或 2/3，后个镜头留用动作 2/3 或 1/3，将前后镜头连接起来组接成完整动作，就是增减法，又称变格剪辑。

 在表现人物形体动作时，如果两个镜头景别、角度差别大，剪辑到一起可能会出现动作的动势不一致、人物的情绪不连贯等情况，可使用增减法。将动势强、景别小的镜头时间缩短，将动势弱、景别大的镜头时间加长，形成有增有

[①] 傅正义.电影电视剪辑学[M].北京：中国传媒大学出版社，2002：141－146.

减,保持镜头间动势、情绪的连贯。

增减法剪接点一般也选在动作变换的瞬间暂停处。

案例 3-28　　　　　　　增减法

前个镜头为全景,人物将手抬起抓起眼镜,如图 3-72 所示,下一个镜头为近景,人物抓起眼镜戴上,如图 3-73 所示。上个全景镜头时间较长,下个近景镜头时间较短。剪接点选择在手抓起眼镜的瞬间。(本案例图片来自《十二生肖》)

视频资源

图 3-72　全景中人物抬起手臂抓眼镜

图 3-73　近景中人物抓起眼镜戴上

(3) 错觉法。①

错觉法是利用人们的视觉暂留现象和前后镜头内主体动作快慢、景别、方式、形态、空间位置等方面的相似,将不同的动作片段连接在一起,造成视觉上动作连续的错觉效果。此法常用来弥补主体动作不连贯、节奏感不强等失误。

案例 3-29　　　　　　错觉法(一)

第一个镜头是人物特写,她右手举起刀,如图 3-74 所示,第二个镜头人物开始进攻,此时人物的右手是放下的,如图 3-75 所示,这两个镜头间人物动作并不连续,但依据画面形态和情节的逻辑性将两个镜头组接到一起,感觉也很连贯。(本案例图片来自《英雄》)

视频资源

图 3-74　人物右手举起刀

图 3-75　人物右手放下

① 王晓红.电视画面编辑[M].北京:中国传媒大学出版社,2002:147.

案例 3-30 错觉法（二）

 第一个镜头中，画面右侧人物脸部被衣袖挡住，如图 3-76 所示，第二个镜头中人物脸部完全呈现出来，如图 3-77 所示。前后镜头间人物动作不连续，但组接到一起感觉也很连贯。（本案例图片来自《英雄》）

视频资源

图 3-76 人物脸部被衣袖挡住

图 3-77 人物脸部没有被遮挡

2. 人物形体动作组接的两大原则①

 华东师范大学教授、博士生导师聂欣如在《影视剪辑》中提到：当人物动作幅度最大或观众期望值最大时，是动作连接的最佳选择点。

（1）动作幅度最大化原则。

 动作幅度最大化原则要求在动作幅度（速度）最大处寻找剪接点。动作的幅度越大、速度越快，对人的视觉冲击就越大，观众就越不容易区分画面的变化，剪辑就越会显得流畅，天衣无缝。

案例 3-31 动作幅度最大化原则（一）

 第一个镜头中人物转身躲避，如图 3-78 所示，第二个镜头人物转身躺下，如图 3-79 所示，镜头在转身的过程中切换，遵循动作幅度最大化原则。（本案例图片来自《兵临城下》）

视频资源

图 3-78 人物转身躲避

图 3-79 人物转身躺下

① 聂欣如.影视剪辑[M].上海：复旦大学出版社，2011：90－94.

| 案例 3-32 | 动作幅度最大化原则（二） |

第一个镜头中人物匍匐前进，左臂抬起，如图 3-80 所示，第二个近景镜头，人物左臂抬起，匍匐前进，如图 3-81 所示，镜头在左臂抬起的过程中切换。（本案例图片来自《兵临城下》）

视频资源

图 3-80　全景中人物左臂抬起，匍匐前进

图 3-81　近景中人物左臂抬起，匍匐前进

| 案例 3-33 | 动作幅度最大化原则（三） |

第一个镜头中人物俯身，用左手摘花，如图 3-82 所示，第二个镜头，人物左手入画摘花，如图 3-83 所示，镜头在左手运动过程中切换。第三个镜头中，手摘完花后，出画面，如图 3-84 所示，第四个镜头，人物手拿花，直起身，如图 3-85 所示，镜头在起身的过程中切换。（本案例图片来自《十面埋伏》）

视频资源

图 3-82　人物用左手摘花

图 3-83　左手入画摘花

图 3-84　手摘完花后起身

图 3-85　人物直起身

动作幅度最大化原则看似和在动作瞬间暂停处选择剪接点的思想相违背，但两者关注的都是动作变化的极端处。动作幅度最大化原则剪辑出来的动作节

奏感强，冲击力大。在动作瞬间暂停处选择剪接点，动作顺畅、自然。两种方式各有优势，具体采用哪种方式，还要考虑素材情况和剧情需要，灵活处理。

（2）观众期望值最大化原则。

观众期望值最大化原则要求动作剪辑要符合观众的欣赏心理，要在观众期望值最大的地方选择剪接点，及时呈现必要的画面信息，以满足观众的欣赏要求。

案例 3-34　　　　观众期望值最大化原则（一）

第一个镜头中人物拉起袖子，露出手臂，开始在手臂上写字，如图3-86所示，第二个镜头是在手臂上写字的特写，如图3-87所示。第一个镜头引导了观众的注意力，观众对写的内容是什么怀有极大的期待。在第二个镜头中，及时呈现出所写的内容，用特写镜头满足了观众的期待。（本案例图片来自《情书》）

视频资源

图 3-86　人物在手臂上写字

图 3-87　在手臂上写字的特写

案例 3-35　　　　观众期望值最大化原则（二）

第一个镜头中左侧的人物将卡片递给右侧人物，如图3-88所示，第二个镜头用特写表现交接卡片的动作，呈现出卡片上的内容，如图3-89所示。第二个镜头既保证了动作的连续，又及时展示出卡片上的信息，满足观众对卡片信息内容的期待。（本案例图片来自《僵尸新娘》）

视频资源

图 3-88　递卡片的动作

图 3-89　交接卡片的特写

3. 一种特殊情况

人物形体动作的组接通常都是在动作过程中完成切换，但有时候也在动作结束后完成切换。此方法是在动作结束之后的第 2 帧和第 3 帧处，切同一方向不同景别的镜头。

> **案例 3-36　　动作之后的剪接（一）**
>
> 第一个镜头中人物从椅子上站起来，手指点着桌子，如图 3-90 所示，动作结束后的第 2 帧和第 3 帧处切第二个中景镜头，如图 3-91 所示。（本案例图片来自《中国合伙人》）

视频资源

图 3-90　人物站起来，手指点着桌子

图 3-91　动作结束后的中景画面

> **案例 3-37　　动作之后的剪接（二）**
>
> 第一个镜头中人物向前走，如图 3-92 所示，在人物停住脚步后的第 2 帧和第 3 帧处切第二个特写镜头，如图 3-93 所示。（本案例图片来自《建党伟业》）

视频资源

图 3-92　人物向前走

图 3-93　停住脚步后切特写镜头

（二）陪体运动的组接

陪体是和主体有情节联系的次要表现对象，如前景、背景等，它们与主体组成情节，对深化主体内涵、帮助说明主体特征起重要作用，是镜头中重要的组成部分。保持陪体运动的方向性，对推进情节发展、保持镜头间的逻辑性意义重大。

1. 前景运动的组接

前景运动可增加画面动感,分散观众注意力,是镜头变换的重要时机。

案例 3-38　　　　　　　　　前景运动的组接(一)

餐厅中主人公坐在一张桌子前,他周围是一张张空荡荡的桌子,突出了他的孤独,画面景别是全景,如图 3-94 所示。此时希望切入他的中景,让观众看到他的表情:疲惫不堪、眼睛低垂、昏昏沉沉……

如果由全景直接切到人物的中景,画面视觉上会跳跃。给人物安排动作,又与戏剧性不符。此时就引入一个路人横向运动,分散观众注意力,如图 3-95 所示。当路人将主人公完全挡住时,如图 3-96 所示,切入中景镜头。中景镜头中主人公依然被路人挡住,如图 3-97 所示。路人横向移动,露出中景的主人公画面,如图 3-98 所示,完成镜头切换。(本案例内容来自《电影语言的语法》)①

图 3-94　主人公在餐厅中

图 3-95　一个路人横向运动

图 3-96　路人将主人公完全挡住

图 3-97　中景中路人挡住主人公

① 丹尼艾尔·阿里洪.电影语言的语法[M].陈国铎,黎锡,等译.北京:中国电影出版社,1981:184.

图 3-98 路人移动,露出主人公画面

案例 3-39 前景运动的组接(二)

第一个镜头中男演员站起,如图 3-99 所示,向画面右侧横向运动,并挡住女演员,如图 3-100 所示。第二个特写镜头,从男演员依然挡住女演员开始,如图 3-101 所示,男演员横向运动,露出女演员,如图 3-102 所示。〔本案例图片来自泰勒·斯威夫特(Taylor Swift)的 MV《You Belong with Me》〕

视频资源

图 3-99 男演员站起横向运动

图 3-100 男演员挡住女演员

图 3-101 特写镜头中男演员挡住女演员

图 3-102 男演员横向运动露出女演员

案例 3-40　　　　前景运动的组接（三）

视频资源

第一个画面，镜头跟着男演员横向运动，如图 3-103 所示，在运动的过程中，男演员被路人挡住，如图 3-104 所示，镜头开始切换到第二个镜头。第二个镜头从黑色前景开始，做横向运动，如图 3-105 所示，镜头运动露出男演员，继续向右运动，如图 3-106 所示。此例子中既有前景运动，又有镜头运动。（本案例图片来自《黑名单》）

图 3-103　镜头跟着男演员横向运动

图 3-104　男演员被路人挡住

图 3-105　从黑色前景开始第二个镜头

图 3-106　镜头横向运动露出男演员

2. 背景运动的组接

背景运动的组接的关键是保持方向性，不让背景运动干扰到情节的发展。背景运动比较难处理的情况是同一辆车内的乘客，背景运动方向却不一致。

同一辆车内的两个乘客，分别位于车的两侧车窗边，拍摄这两个人的对话，他们身后背景运动的方向就不一致。

这种情况的处理方法有两个：[①]

第一种方法：找一个看不见背景的角度拍摄或将其中一方的窗帘放下遮住背景。

第二种方法：确定两人与车运行的方向和窗外移动物体的方向后，再拍两

① 傅正义.电影电视剪辑学[M].北京：中国传媒大学出版社，2002：91.

人的近景和对视的视线。

案例 3-41　　　　　　背景运动的组接

　　第一个镜头中,从露出的小块儿窗口可以判断出,背景运动方向是从右向左,如图 3-107 所示,第二个镜头中背景运动方向是从左向右,如图 3-108 所示。为了不让背景运动干扰到情节的发展,保持一致的方向性,在以后的镜头中,只有一侧能看到背景方向,如图 3-109 和图 3-110 所示。(本案例图片来自《天下无贼》)

视频资源

图 3-107　背景运动方向是从右向左

图 3-108　背景运动方向是从左向右 1

图 3-109　基本看不出背景方向

图 3-110　背景运动方向是从左向右 2

二、摄影机运动的组接

　　摄影机运动指摄影机通过自身机位的运动或光学镜头焦距的变化,使观众从画面中直接看到或感知到镜头的运动。[①] 摄影机运动的组接,应充分考虑速度、方向、动势这三个描述运动状态的变量,处理好镜头的节奏,保持镜头组接顺畅、自然。通常遵循等速度连接和等趋向(动势)连接原则。

　　等速度连接指前后镜头间尽量保持速度一致,组接后给观众平稳流畅的感觉。等趋向(动势)连接指前后镜头间运动的趋向尽可能保持一致,这样在切换时,运动节奏不至于产生明显的改变,符合观众观看的视觉习惯。等速度和等趋向连接是摄影机运动组接的基础。

[①] 任金州,陈刚.电视摄影造型[M].北京:北京广播学院出版社,2000:68.

案例 3-42　　摄影机运动的组接（一）

前一个镜头中，画面向左横向运动，如图 3-111 所示，后一个镜头中画面依然向左横向运动，如图 3-112 所示。前后镜头运动速度一致，方向一致。〔本案例图片来自《赤壁（上）》〕

视频资源

图 3-111　画面向左横向运动 1

图 3-112　画面向左横向运动 2

案例 3-43　　摄影机运动的组接（二）

这是一组运动镜头，第一个镜头中，跟拍的画面向前推进，如图 3-113 所示，第二个镜头中画面继续向前推进，运动方向向前，与物体运动方向一致，如图 3-114 所示，第三个镜头画面向右横向运动，如图 3-115 所示，第四个镜头依然保持向右横向运动，如图 3-116 所示，第五个镜头依然保持向右横向运动，如图 3-117 所示。（本案例图片来自《非诚勿扰 1》）

视频资源

图 3-113　画面向前推进 1

图 3-114　画面向前推进 2

图 3-115　画面向右横向运动 1

图 3-116　画面向右横向运动 2

图 3-117　画面向右横向运动 3

三、画面内物体运动与摄影机运动的组接

画面内物体运动与摄影机运动的组接主要指主体运动与摄影机运动的组接。主体运动与摄影机运动的组接除了要保持速度和趋向一致外,还应注意镜头之间的逻辑性。

案例 3-44　　主体运动和摄影机运动的组接（一）

前一个镜头中人物骑马向画面左侧运动,如图 3-118 所示,后一个镜头是模拟人物的主观镜头,摄影机向前运动,如图 3-119 所示。（本案例图片来自《十面埋伏》）

视频资源

图 3-118　人物骑马向画面左侧运动　　　图 3-119　摄影机向前运动

案例 3-45　　主体运动和摄影机运动的组接（二）

前一个镜头中,摄影机跟随两个人物向前运动,如图 3-120 所示,后一个镜头是模拟人物的主观镜头,摄影机向前运动,如图 3-121 所示。（本案例图片来自《两杆大烟枪》）

视频资源

图 3-120　摄影机跟随两个人物向前运动　　　图 3-121　摄影机向前运动

第四节　方向与轴线

画面中的方向指画面中物体相对画面四条边框所表现出的位移和指向。① 它是由主体实际运动方向、拍摄角度和画面边框共同造成的,与在现实空间中的运动方向和指向无关。往往用画面的四条边框做方向的参考,用"画右""画左"这样的词语描述方向。

一、方向的保持与改变

保持运动方向一致,使主体运动轨迹连续是剪辑的基础。我们在第一节中已经提到过方向的匹配了,这里不重复叙述。保持运动方向的一致,能使观众得到清晰的信息,但也给观众带来视觉形式的单调和乏味。

现实中运动方向也经常改变,始终保持不变的方向性,缺乏表现力。这要求影视制作人员既要改变物体的运动方向,又要保持画面的空间关系,保证叙事的流畅。通常有五种常用的处理方法:(1)通过改变画面中物体运动方向改变原有方向;(2)通过摄影机的运动改变物体原有方向;(3)通过中性镜头②改变物体原有方向;(4)通过动作改变运动的原有方向;③(5)通过入画、出画改变物体原有方向。

(一) 通过改变画面中物体运动方向改变原有方向

在前一幅画面中,让观众看到物体原有的方向发生改变,在下一个镜头中出现不同或相反的方向,观众就不会困惑。

案例 3-46　　画面中物体运动方向的改变(一)

前一个镜头人物向画面左侧奔跑,如图 3-122 所示,跑过雕像以后,开始向右转弯,如图 3-123 所示,后一个镜头人物向画面右侧奔跑,如图 3-124 所示。(本案例图片来自《青春爱欲吻》)

视频资源

① 聂欣如.影视剪辑[M].上海:复旦大学出版社,2011:115.
② 中性镜头是指画面中主体相对于画面的四条边框没有表现出位移或明显的指向性的镜头。中性镜头一般包括纵深方向运动的镜头、静止的镜头和特写镜头。
③ 聂欣如.影视剪辑[M].上海:复旦大学出版社,2011:126—140.

图 3-122　人物向画面左侧奔跑

图 3-123　人物开始向右转弯

图 3-124　人物向画面右侧奔跑

| 案例 3-47 | 画面中物体运动方向的改变（二） |

　　第一个镜头人物向画面右侧奔跑，如图 3-125 所示，第二个镜头中，展示出了人物奔跑方向的改变，如图 3-126 所示，第三个镜头人物开始向画面左侧奔跑，如图 3-127 所示，运动方向和第一个镜头相反。（本案例图片来自《阿甘正传》）

视频资源

图 3-125　人物向画面右侧奔跑

图 3-126　人物开始转弯

图 3-127　人物向画面左侧奔跑

这是最容易被理解的一种改变原有方向的方式。但为了让观众看清楚物体运动方向的改变，往往需要较大的全景，这无疑减弱了画面的动感和冲击力。

（二）通过摄影机的运动改变物体原有方向

通过摄影机的运动改变物体原有方向是指让观众在一个镜头中亲眼看见因摄影机运动而改变原有的方向。观众有自己围绕着物体观察一样的感觉，不会对运动方向的改变感到困惑。

案例 3-48　　　　摄影机的运动改变原有方向

第一个镜头展示人物之间最初的位置和方向，如图 3-128 所示，镜头开始运动，围着人物转，如图 3-129 和图 3-130 所示，镜头停止运动后切到第二个镜头，如图 3-131 所示，构建起新的位置和方向。（本案例图片来自《色戒》）

视频资源

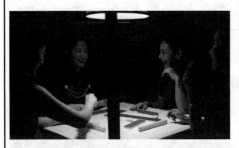

图 3-128　展示人物之间最初的位置和方向

图 3-129　镜头围着人物旋转 1

图 3-130　镜头围着人物旋转 2

图 3-131　构建起新的位置和方向

（三）通过中性镜头改变物体原有方向

通过中性镜头改变物体原有方向指在两个不同方向的镜头之间，插入中性镜头，弱化前一个镜头的方向感，达到丰富画面、让镜头流畅衔接的目的。

案例 3-49　　　　中性镜头改变物体方向（一）

　　第一个镜头人物向画面右侧运动，如图 3-132 所示，在第二个镜头中，人物转弯方向发生改变，如图 3-133 所示，第三个镜头俯拍人物下电梯，如图 3-134 所示，第四个镜头是纵深方向的中性镜头，如图 3-135 所示，第五个镜头人物向画面左侧运动，如图 3-136 所示，运动方向较第一个镜头发生改变。（本案例图片来自《三傻大闹宝莱坞》）

视频资源

图 3-132　人物向画面右侧运动

图 3-133　人物转弯方向发生改变

图 3-134　俯拍人物下电梯

图 3-135　纵深方向的中性镜头

图 3-136　人物向画面左侧运动

案例 3-50　　　　中性镜头改变物体方向（二）

　　第一个镜头公交车向画面右侧运动，如图 3-137 所示，第二个镜头是仪表盘的特写镜头，这个镜头是静止的，如图 3-138 所示，第三个镜头是另一辆车的镜头，它向画面左侧运动，如图 3-139 所示。（本案例图片来自《生死时速》）

视频资源

图 3-137　向画面右侧运动的公交车

图 3-138　仪表盘的镜头

图 3-139　向画面左侧运动的汽车

案例 3-51　　　　　　　　中性镜头改变物体方向（三）

第一个镜头，车向画面左侧运动，如图 3-140 所示，第二个镜头为中性镜头，如图 3-141 所示，第三个是俯拍镜头，车向画面右侧运动，如图 3-142 和图 3-143 所示，第四个镜头是车内人物的特写，该镜头也是中性的，如图 3-144 所示，最后一个镜头，车向画面右侧运动，如图 3-145 所示。（本案例图片来自《意大利任务》）

视频资源

图 3-140　车向画面左侧运动

图 3-141　纵深方向的中性镜头

图 3-142　俯拍镜头

图 3-143　镜头旋转改变运动方向

图 3-144 车内人物的中性镜头　　　图 3-145 车向画面右侧运动

(四) 通过动作改变运动的原有方向

心理学研究证明,动作是最容易被视觉强烈注意到的对象,它具有主导性。一些幅度较大的动作,如跳跃、跌倒、转身等,能强烈吸引观众的注意力,淡化观众的方向感。

案例 3-52　　动作改变原有方向

第一个镜头人物视线方向看向画面左侧,如图 3-146 所示,通过人物的突然转头,接第二个镜头,人物视线变为看向画面右侧,如图 3-147 所示,再通过突然转头,接第三个镜头,人物视线方向看向画面左侧,如图 3-148 所示。连续通过人物的动作,改变方向。另外我们也可以看到,第二个镜头是不符合位置匹配原则的,但是由于动作的存在,不匹配反而增加了画面的冲击力和突然性。(本案例图片来自《无间道》)

图 3-146 人物视线方向为看向画面左侧　　　图 3-147 转头后,人物视线为看向画面右侧

图 3-148 再转头,人物视线方向再次回到画面左侧

(五)通过入画、出画改变物体原有方向

入画指主体从画面外进入画面,出画指主体从画面里离开画面。入画从空镜头开始,弱化了之前镜头的方向感。出画以空镜头结束,对镜头中主体原有方向做了完结。

> **案例 3-53**　　　　入画、出画改变物体原有方向(一)
>
> 第一个镜头人物向画面左侧运动,如图 3-149 所示,第二个镜头由水面向上摇,如图 3-150 所示,然后人物入画,向画面右侧运动,如图 3-151 所示。(本案例图片来自《阿甘正传》)
>
>
> 视频资源
>
>
> 图 3-149　人物向画面左侧运动
>
>
> 图 3-150　镜头由水面开始
>
>
> 图 3-151　人物入画向右运动

> **案例 3-54**　　　　入画、出画改变物体原有方向(二)
>
> 第一个镜头汽车向画面左侧运动,如图 3-152 所示,并从画面左侧出画,如图 3-153 所示,第二个镜头汽车纵深方向进入画面,如图 3-154 所示,驶向画面右侧,如图 3-155 所示,然后从右侧出画,如图 3-155 所示。(本案例图片来自《我是谁》)
>
>
> 视频资源
>
>
> 图 3-152　汽车向画面左侧运动
>
>
> 图 3-153　从画面左侧出画

图 3-154 从纵深方向进入画面　　图 3-155 驶向画面右侧

图 3-156 从画面右侧出画

二、空间位置的方向[①]

镜头虽然没办法表现出东、南、西、北,但通过镜头的组接却可以表现出距离感和方向感,让观众在头脑中形成空间位置。

（一）距离感的营造

1. 最近的距离

前一个镜头主体出画的位置和后一个镜头入画的位置方向相反,运动方向一致,且可以连成一条直线,这给观众的距离感最近。如前一个镜头中人物从画面右侧中下部出画,后一个镜头人物从左侧中下部入画,如图 3-157 所示,人物的运动方向可以连成一条直线,如图 3-158 所示。

图 3-157 从右侧出画,从左侧入画　　图 3-158 人物的运动方向为一条直线

2. 较近的距离

前一个镜头主体出画的位置和后一个镜头入画的位置方向相反,运动方向一致,但连不成一条直线,这给观众的距离感较近。如前一个镜头中人物从

① 傅正义.电影电视剪辑学[M].北京:中国传媒大学出版社,2002:94－97.

画面右侧中下部出画,后一个镜头人物从左侧中上部入画,如图 3-159 所示,人物的运动方向是一条曲线,如图 3-160 所示。

图 3-159　从右侧中下部出画,从左上侧入画　　　图 3-160　人物的运动轨迹为一条曲线

3. 较远的距离

前一个镜头主体出画的位置和后一个镜头入画的位置方向相同,运动方向相反,可连成一条直线,这给观众的距离感较远。如前一个镜头中人物从画面右侧中下部出画,后一个镜头人物再从右侧中上部入画,如图 3-161 所示,人物的运动轨迹复杂,如图 3-162 所示。

图 3-161　前后镜头运动方向相反　　　图 3-162　人物的运动轨迹较复杂

4. 更远的距离

前一个镜头主体从画面的一角出画,后一个镜头主体从另一角入画,方向比较杂乱,这给观众的距离感更远。如前一个镜头中人物从画面右上角出画,后一个镜头人物从左下角入画,如图 3-163 所示,人物的运动轨迹复杂,如图 3-164 所示。

图 3-163　右上角出画,左下角入画　　　图 3-164　人物的运动轨迹复杂

(二) 方向感的营造

为了在不同场所之间营造合理的方向感,让观众构建出合理的、符合情节

的空间位置,在拍摄和制作过程中,经常使用"电影地图"。

电影地图依据剧情,设定场所的空间位置。用场所的空间位置,确定主体入画、出画的方向。用入画、出画的方向,为观众营造空间位置的方向感。

有 A、B、C、D 四个地点,人物在这四个地点之间活动。依据剧情在图上设定好空间位置,在各个空间位置之间设定人物活动路线,然后从同一个方向拍摄,即可确定人物在不同空间位置之间入画、出画的方向,如图 3-165 所示。

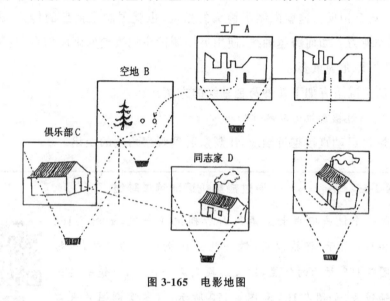

图 3-165　电影地图

三、轴线[①]

轴线指影视片中因人物(或物体)的行动方向、视向及交流关系而产生的一条无形的线。

为了保持画面的方向感和空间感,轴线将拍摄区域划分成两半,摄影机只能在轴线一侧的 180°内进行拍摄,不能随意越过轴线。轴线直接影响着镜头调度。

轴线分三类:动作轴线,方向轴线和关系轴线。

(一) 动作轴线

动作轴线,亦称动作线。如人物向前跑步,人物与所跑向的目标就成为一条轴线,即动作轴线。

(二) 方向轴线

方向轴线是人物不动时,他所观看的背景中的某支点或周围某物体,与人物视向构成一条轴线,即方向轴线。

① 傅正义.电影电视剪辑学[M].北京:中国传媒大学出版社,2002:94—97.

（三）关系轴线

关系轴线是人物和人物之间对话交流时，两者或三者之间所连成的直线，即关系轴线。

四、跨越轴线

轴线原理要求只能使用轴线一侧180°内的镜头，否则动作、方向、关系就会偏离，甚至相反。这就限制了镜头的角度，也就限制了信息的传达，影响了画面的表现力。如何跨越轴线，使用另一侧镜头拍摄到的画面信息，且不迷失方向，就显得尤为重要。

一般情况下有如下几种跨越轴线的方法：

（一）通过摄影机运动越过轴线

摄影机运动直接越过轴线，让观众看到观察角度的变化。

案例 3-55　　通过摄影机运动越过轴线

第一个镜头中男女主角见面后拥抱在一起，如图 3-166 和图 3-167 所示，拥抱以后，镜头就开始绕着人物旋转，当转到如图 3-168 所示的位置，镜头切换到后一镜头，该镜头是一个越轴镜头，如图 3-169 和图 3-170 所示。（本案例图片来自《我的野蛮女友》）

视频资源

图 3-166　男女主角见面，两人连线为轴线

图 3-167　拥抱在一起后镜头开始旋转

图 3-168　旋转后的镜头画面

图 3-169　越轴画面

图 3-170　两人在画面中位置发生变化

（二）通过中性镜头越过轴线

用中性镜头淡化前后镜头的方向性，有时同时应用多个中性镜头，然后用越轴的镜头。

案例 3-56　　　　　通过中性镜头越过轴线

这是一个对峙的场景，第一个镜头人物举枪，如图 3-171 所示，然后接俯拍的中性镜头，在这个镜头中，对峙人物在画面中的方向性较弱，如图 3-172 所示，接着镜头切到越轴镜头，如图 3-173 所示。（本案例图片来自《慕尼黑惨案》）

视频资源

图 3-171　人物举枪镜头画面

图 3-172　俯拍的中性镜头

图 3-173　越轴镜头

（三）通过大动作越过轴线

动作的主导性使观众只关注动作本身，而忽视了方向性的变化，大动作是很好的跨越轴线的契机。

> **案例 3-57　　　　通过大动作越过轴线**
>
> 第一个镜头从后面拍摄人物，此时轴线是人物视线方向，如图 3-174 所示，当人物向右转头时，镜头切到越轴镜头，如图 3-175 所示，越轴镜头中男主角转过头，同时女主角抓桌上盘子里的东西，这些动作都分散了观众的注意力。（本案例图片来自《非诚勿扰 1》）

视频资源

图 3-174　轴线是人物视线方向

图 3-175　越轴镜头

（四）当出现新的轴线或多个轴线时越过原来轴线

当主体转弯在画面中出现新的轴线或者在运动过程中出现交流关系时，是跨越轴线的契机。

> **案例 3-58　　出现新的轴线或多个轴线时越过轴线**
>
> 第一个镜头中两人一前一后向前走，如图 3-176 所示，此时轴线在运动方向。当两个人物停下来开始交流时，如图 3-177 所示，出现新的轴线，新轴线与原来的运动方向垂直，这是使用越轴镜头的契机。（本案例图片来自《非诚勿扰 2》）

视频资源

图 3-176　两人一前一后向前走

图 3-177　两人面对面交流

（五）其他方式越过轴线的案例

案例 3-59　　　　　利用切出镜头越过轴线

　　第一个镜头中两人面对面，短些头发的演员在画面左侧，如图 3-178 所示，此时切到旁观者镜头，如图 3-179 所示，然后镜头再切到越过轴线拍摄的镜头，如图 3-180 所示。（本案例图片来自《寻找梦幻岛》）

视频资源

图 3-178　两人面对面

图 3-179　旁观者镜头

图 3-180　两人在画面中位置发生变化

案例 3-60　　　　　利用光效越过轴线

　　第一个镜头中两人面对面，男演员在画面左侧，如图 3-181 所示，切到下一个镜头时，男演员在画面右侧，这是明显的越轴，图 3-182 所示，但是镜头中的光线，极大地影响了观众的注意力，分散了观众的方向感。（本案例图片来自《贫民富翁》）

视频资源

图 3-181　男演员在画面左侧

图 3-182　男演员在画面右侧

思考与练习

1. 匹配分为哪几类,如何保证镜头之间的匹配?
2. 什么是景别,景别的变换对信息传达产生哪些影响?
3. 镜头中有哪些运动因素?
4. 动接动有几种类型?如何组接?
5. 人物形体动作的组接原则有哪些?
6. 保持画面的方向感,有什么意义?如何保持画面的方向感?
7. 怎样做才能让方向感不同的两个镜头衔接自然?
8. 什么是轴线?定义轴线有什么意思?
9. 怎样才能合理使用越轴镜头?

第四章　段落的构成

本章提到的段落更像是镜头组的组接规律，是延续上一章镜头组接而来的，是处理好镜头与镜头关系之后的延伸。

剪辑发展至今已形成多个固定模式的段落构成方式，这些构成方式是约定俗成的，被观众和影视制作人普遍接受的原则和规律，是影视剪辑初学者应熟知的镜头语法规则。这些段落的构成方式，既有倾向于叙事的，也有倾向于表现的。本章共分为五节，前三节：交代性段落、闪回和闪进、平行与交叉，更倾向于叙事；后两节：并列镜头与蒙太奇段落，更倾向于表现。熟悉这些段落构成方式对提高剪辑技艺很有帮助。

本章的学习需观摩大量的剪辑实例，分析这些案例的镜头构成方式、处理目的，及对影片剧情发展的影响。在分析掌握这些技巧的基础上，尝试观看一些陌生影片，看看这些影片中，都用了哪些段落构成的方式，都是如何处理的，对情节发展产生了哪些影响。通过观摩分析，使自己对段落构成方式有一定的认知基础，在此基础上，去有针对性地做一些剪辑的练习。掌握镜头构成方式的目的就是要指导实践，剪辑实践是学习剪辑的重要环节。

影视段落的构成方式不仅仅局限于本章中提到的几种方式，在剪辑实践和观摩影片过程中，还需要学习者自己总结，找到更多的镜头段落构成方式，指导自己的剪辑实践，提高自己运用镜头语言的能力。

第一节　交代性段落

一、交代性段落

许多影视剧在开场或一个段落的开端使用代表性的空镜头、远景，来交代故事发生的时间、地点等背景信息，这类镜头就是交代性镜头或定场镜头。由这类镜头组成的段落，就是交代性段落。

二、交代性段落的作用

交代性段落往往包含影片的时间、地点、情形、人物、基调甚至主题。一个出色的交代性镜头段落会包含足够的悬念和戏剧性疑点,这些会传递出影片的核心矛盾、秘密,以此给观众带来疑问,吸引观众关注接下来的段落。交代性段落可以设置在过去、现在或未来,用于揭露人物关系,推进事件发展。

案例 4-1　　　　　　　**交代性段落(一)**

这是《色戒》开头的一段交代性段落,该片以20世纪40年代抗日战争时期,处于日伪政权统治下的上海为背景。该段落介绍了故事发生的时间、地点等背景信息,奠定了影片的基调,为后续故事的展开埋下了伏笔。

视频资源

该段落没有用大全景镜头,开篇就用特写,且大部分镜头是运动的,甚至是甩镜头。这种处理方式很好地渲染了影片的氛围,将观众带入到那个恐怖的年代。如图4-1至图4-7所示。(本案例图片来自《色戒》)

图4-1　开篇第一个镜头是狗的特写

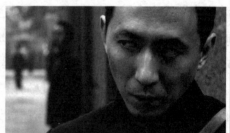

图4-2　由狗的特写上摇到人的特写

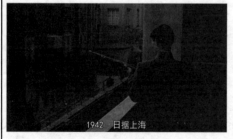

图4-3　在楼上巡逻的特务

图4-4　由此镜头甩到下一个画面

图4-5 仔细查看周围状况

图4-6 街道上的状况

图4-7 几个人在交谈

| 案例 4-2 | 交代性段落(二) |

故事的主人公丹尼尔原来是一座银矿的矿工,穷困潦倒、前途渺茫,还在一次意外中摔断了自己的腿。这个较长的交代性段落中,很好地介绍了主人公的年龄、职业、经济状况等生活的初始状态,这与他后来成为石油大亨形成鲜明的对比。

视频资源

这个段落开场用了空镜头,交代了故事的场景,中间用一系列镜头表现矿工丹尼尔工作环境的恶劣。雪上加霜的是,他还在意外中摔断了腿,生活已经到了最低谷。最后一个空镜头则表现丹尼尔自救的艰难路程。(本案例图片来自《血色将至》)

图4-8 介绍场景的空镜头

图4-9 工作场景1

图 4-10　工作场景 2

图 4-11　蹲在瑟瑟的风中

图 4-12　工作场景 3

图 4-13　工作场景 4

图 4-14　工作场景 5

图 4-15　工作场景 6

图 4-16　摔断腿自救 1

图 4-17　摔断腿自救 2

图 4-18　结尾的空镜头

| 案例 4-3 | 交代性段落（三） |

接下来的这段是影片《飞行者》开篇的交代性段落。母亲一边替霍华德·休斯洗澡，一边引导年幼的他拼读单词"quarantine"，并告诉他："你不安全"。这使霍华德·休斯在内心中埋下了伴随一生的隔阂和恐惧感，而这些与他成年后的外向性格、社交能力和事业成就相矛盾。

视频资源

这个段落开场用房间的全景，接下来一系列镜头都是洗澡的特写，辅以母亲教拼读的声音，最后是两个人的关系镜头。整个段落交代了主人公幼年的成长环境、性格特征、生活状况等信息。如图 4-19 至图 4-29 所示。（本案例图片来自《飞行者》）

图 4-19　房间全景

图 4-20　洗澡的特写镜头 1

图 4-21　洗澡的特写镜头 2

图 4-22　洗澡的特写镜头 3

图 4-23　洗澡的特写镜头 4

图 4-24　洗澡的特写镜头 5

图 4-25　两人的关系镜头 1

图 4-26　两人的关系镜头 2

图 4-27　两人的关系镜头 3　　　　图 4-28　两人的关系镜头 4

图 4-29　两人的关系镜头 5

第二节　闪回和闪进

一、什么是闪回

闪回是故事在发展过程中重新回放以前事件的一种倒叙剪辑技巧,让观众对闪回的段落有深刻的印象。闪回可以表露人物的感觉、思想、记忆或以前的经历,让观众知道剧中人的想法,了解他的精神状态和心理世界。闪回常以淡化或叠化等转场效果开始,在色调上表现出该段落自己的特点。

二、闪回的应用

闪回可以很短,闪切几个镜头;也可以很长,构成影片非常重要的段落。闪回对影片来说非常重要,虽然是交代以前的故事,但却推进故事或情绪大步地向前发展。

案例 4-4　　　　　　　　　闪回中的闪切

这是《谍影重重》中的一个闪切段落,伯恩的思绪闪回到他是 CIA 刺客时,决定继续奔波于特工的追杀中。

该段落首先是伯恩眼部的特写,如图 4-30 所示,然后是动感很强的运动画面,表现他的记忆碎片,如图 4-31 至图 4-33

视频资源

所示,然后镜头回到伯恩的面部特写,如图 4-34 所示,镜头向上推,接着是另一组动感很强的运动画面,如图 4-35 至图 4-38 所示。(本案例图片来自《谍影重重》)

图 4-30　伯恩眼部的特写

图 4-31　动感很强的运动画面 1

图 4-32　动感很强的运动画面 2

图 4-33　动感很强的运动画面 3

图 4-34　伯恩的面部特写

图 4-35　动感很强的运动画面 4

图 4-36　动感很强的运动画面 5

图 4-37　动感很强的运动画面 6

图 4-38　动感很强的运动画面 7

案例 4-5 闪回中的另一段落

这是《英雄》中的一个闪回段落，无名讲述刺杀刺客的经过，思绪闪回到向残剑求字，他和飞雪抵挡秦国箭雨的段落。

该段落较长，中间是一个较为完整的叙事段落，闪回还是从特写镜头开始，如图 4-39 所示，然后就是表现他向残剑求字，他和飞雪抵挡秦国箭雨的段落，该段落由室内写字，室外档箭，城外放箭三条线索交织在一起。如图 4-40 至图 4-52 所示。（本案例图片来自《英雄》）

视频资源

图 4-39　无名的特写镜头

图 4-40　城外集结的秦军

图 4-41　箭如雨下

图 4-42　残剑在室内写字 1

图 4-43　无名和飞雪挡箭 1

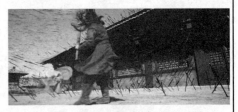
图 4-44　无名和飞雪挡箭 2

图 4-45　残剑在室内写字 2

图 4-46　残剑在室内写字 3

图 4-47　无名和飞雪挡箭 3

图 4-48　残剑在室内写字 4

图 4-49　无名和飞雪挡箭 4

图 4-50　残剑在室内写字 5

图 4-51　秦军撤退

图 4-52　无名、飞雪站在屋外

案例 4-6　闪回

影片《潘神的迷宫》以奥菲丽娅从自己的幻想世界逃脱开始闪回,整个影片都是闪回的段落。当电影快结束,重新回到现在时,观众才意识到,所有发生的事情都是她临死前的想象。如图 4-53 至图 4-57 所示。(本案例图片来自《潘神的迷宫》)

视频资源

图 4-53　由奥菲丽娅特写开始推进

图 4-54　推进到眼部特写

图 4-55 想象中的世界　　　　图 4-56 影片结尾,由特写回到现在

图 4-57 回到现在

三、什么是闪进

闪进是故事在发展过程中跳接到未来镜头片段或场景的剪辑技巧,让观众对将发生的段落有初步的印象,保持全神贯注。闪进可以预示即将发生的事件,或透露后续重要的故事情节,从而推进故事的发展。闪进可以以梦境的形式表露人物对未来的希望或恐惧。

四、闪进的应用

闪进与闪回的形式类似,一般用在影片开头,也可以穿插在影片中。

案例 4-7　　　　　　　　　　闪进(一)

这是《汽车总动员》中的一个闪进,在麦克的梦境中,他和伙伴在赛道上被一辆收割机追击,决定离开小镇。如图 4-58 至图 4-63 所示。(本案例图片来自《汽车总动员》)

视频资源

图 4-58　麦克的全景在自言自语

图 4-59　麦克的梦境

图 4-60　麦克和伙伴被收割机追击 1

图 4-61　麦克和伙伴被收割机追击 2

图 4-62　麦克在奋力逃脱

图 4-63　收割机获胜

案例 4-8　　闪进（二）

电影《玫瑰人生》中闪进叙述了歌手伊迪丝·琵雅芙坎坷而璀璨的一生。如图 4-64 至图 4-69 所示。（本案例图片来自《玫瑰人生》）

视频资源

图 4-64　伊迪丝被带走，后妈哭泣

图 4-65　闪进至伊迪丝演出成功回到巴黎

图 4-66　伊迪丝在纽约过新年

图 4-67　闪进至 1963 年

图 4-68　唱机特写

图 4-69　伊迪丝受疾病摧残

第三节　平行与交叉

一、什么是平行剪辑

平行剪辑是将两条或更多彼此呼应、相互联系的情节线剪辑在一起,交替地表现两个或更多的注意中心,使得人物、场景或对象没有直接交互、并行进展,却彼此关联,相互影响的剪辑方式。平行剪辑是视听语言中最经常使用的方式之一。

二、平行剪辑的应用

很多电影都应用平行剪辑,如果在一部电影中避免运用这样的技巧,观众反而会不舒服。平行剪辑的这种形式,已经被观众普遍接受[①]。

在平行剪辑时,不同情节线中的人物过着不同的生活,他们彼此的生活平行地向前发展。观众始终会设想他们之间的联系,期盼他们命运的相遇。通常观众在平行剪辑中是走在剧情之前的,他们往往预见到人物会有交集,只是还不知道在什么时候,什么地点,如何相遇,观众对此一直有期盼。

案例 4-9　　　　　平行剪辑——段落平行(一)

这是《撞车》中的一个段落,两个黑人在街上走,抱怨受到的不公平对待,如图 4-70 所示,紧接着剪接到白人夫妇在街上走,也在抱怨,如图 4-71 所示。这两段是平行的段落,直到他们相遇。(本案例图片来自《撞车》)

视频资源

① 丹尼艾尔·阿里洪.电影语言的语法[M].陈国铎,黎锡,等译.北京:中国电影出版社,1981:6.

图 4-70　两个黑人在街上走

图 4-71　白人夫妇在街上走

案例 4-10　　　　平行剪辑——段落平行(二)

这是影片《人在囧途》中开始的一个段落,李成功在批评他的员工,如图 4-72 和图 4-73 所示,镜头剪接到牛耿在向老板要钱,如图 4-74 至图 4-76 所示。这两段的主人公过着完全不同的生活,平行的叙述两个人物的境遇。(本案例图片来自《人在囧途》)

视频资源

图 4-72　李成功在训斥他的员工

图 4-73　员工们的反应镜头

图 4-74　牛耿在向老板要钱

图 4-75　老板态度不好

图 4-76　工友闹着要钱

段落平行中提到的平行剪辑，情节线之间没有镜头的交叉。平行剪辑还可以是情节线平行发展，但在镜头处理上有镜头的交叉。这种情况往往是省略掉情节线中多余的、观众能想到的、不必要的段落，留下能够引起悬念的、能影响观众思绪的决定性瞬间。这样镜头交叉在一起的平行剪辑，可以加快叙事节奏，增强戏剧性。

案例 4-11 　　　　平行剪辑——镜头交叉（一）

在影片《慕尼黑惨案》中，当目标人物的无辜的女儿意外的接电话，反恐小组疯狂的奔跑，通告对方，中止行动。小女孩儿接电话的段落与反恐小组疯狂的奔跑、中止行动的段落是平行的情节，但镜头存在交叉。（本案例图片来自《慕尼黑惨案》）

视频资源

图 4-77　反恐小组在街上

图 4-78　小女孩儿接电话 1

图 4-79　小女孩儿接电话 2

图 4-80　听到是小女孩儿声音

图 4-81　疯狂奔跑 1

图 4-82　炸弹安装 1

图 4-83　小女孩儿爸爸接电话

图 4-84　疯狂奔跑 2

图 4-85　疯狂奔跑 3

图 4-86　炸弹安装 2

图 4-87　通告对方

图 4-88　拆除炸弹

案例 4-12　平行剪辑——镜头交叉（二）

在影片《贫民富翁》结尾部分中，当女主角拉媞卡开着车去电视台找男主角时，男主角也正在去电视台的路上。两条线索平行发展，镜头在两个人之间切换。男主角此时并不知道女主角会来，他看着车外拥挤的人群，表情平静。女主角路上遇到堵车，异常焦急。两个人最终命运如何，什么时候会相遇，在什么地方相遇，众多的疑问在观众的脑海中产生，引起极大的悬念。如图 4-89 至图 4-96 所示。（本案例图片来自《贫民富翁》）

视频资源

图 4-89　女主角焦急的神情 1

图 4-90　男主角去电视台

图 4-91　男主角在车内向外看 1　　图 4-92　女主角焦急的神情 2

图 4-93　男主角在车内向外看 2　　图 4-94　女主角的车被堵在路上

图 4-95　女主角非常着急　　图 4-96　男主角向外看

三、什么是交叉剪辑

将同一时间、不同地点发生的事件交叉组接起来,并在某一点上使其交汇在一起,形成强烈的节奏感和紧张的气氛,造成惊险的戏剧效果的剪辑方式即是交叉剪辑。[1] 在交叉剪辑中情节线相互交叉,人物或对象直接相关,意识到彼此的存在。[2]

四、交叉剪辑的应用

交叉剪辑将同时异地的两条情节线进行镜头分拆,利用情节上的联系、冲突,将镜头交叉地剪辑到一起,起到增加节奏感、加深矛盾冲突的作用。"最后一分钟营救"是交叉剪辑的代表性段落。

[1] 周新霞.魅力剪辑[M].北京:中国广播电视出版社,2011:161.
[2] 钱德尔.电影剪辑:电影人和影迷必须了解的大师剪辑技巧[M].徐晶晶,译.北京:人民邮电出版社,2013:167—171.

案例 4-13　　　　　　　　　　　交叉剪辑

　　这是《谍影重重 3》中的一个段落，神经高度紧张的记者和伯恩联络，二人在人群中穿梭。这一紧张的场景采用了交叉剪辑，如图 4-97 至图 4-100 所示，紧接着开始引入第三个场景，中情局猜测记者有帮手，准备派逮捕小组，如图 4-101 至图 4-103 所示。镜头再切回到记者与伯恩之间的交叉，如图 4-104 和图 4-105 所示，然后引入第四个场景，中情局抓记者的人员出现，如图 4-106 所示，记者按伯恩的指示逃脱，如图 4-107 所示，伯恩解决中情局人员，如图 4-108 所示。（本案例图片来自《谍影重重 3》）

视频资源

图 4-97　记者在和伯恩联络

图 4-98　伯恩警惕地看着四周

图 4-99　记者按照伯恩的指示走

图 4-100　伯恩在人群中穿梭 1

图 4-101　中情局监控画面

图 4-102　中情局人员在交流 1

图 4-103　中情局人员在交流 2

图 4-104　记者在听伯恩指示

图 4-105　伯恩在人群中穿梭 2

图 4-106　逮捕小组人员出现

图 4-107　记者逃走

图 4-108　伯恩解决中情局人员

第四节　并列镜头

一、什么是并列镜头

在同一主题下，具有某些相似之处，且彼此没有逻辑上的递呈或因果关系的一组镜头，就是并列镜头。① 并列镜头中每个单独的镜头不承担叙事的任务，镜头间彼此独立，一般情况，镜头顺序可以调换。并列镜头的效果带有滞后性，当并列镜头进行到一定程度或完成后，观众才能体会到其中的含义。

二、并列镜头的应用

并列镜头不属于叙事的范围，它具有表现的性质。并列镜头使叙事的速度和节奏发生变化，观众看到并列镜头会不自主地思考并列传递出的含义，这使叙事的过程中断。所以并列镜头使用的时机和并列的程度非常重要。

案例 4-14　　表现同一时间的并列镜头

这是微电影《老男孩》中的一个段落。参加"欢乐男生"选秀的俩兄弟，当唱起《老男孩》主题曲时，画面切给了他们的中学同学。如今的他们身在四方，做着各种各样不同的工作，过

视频资源

① 聂欣如.影视剪辑[M].上海:复旦大学出版社,2011:36.

着千差万别的生活,但在这首歌响起的时候,他们都被感动,流下了眼泪。

这是一个表现同一时间的并列镜头。用镜头的并列表现当歌声响起的时候,其他高中同学的反应。这些反应镜头形式相似,彼此的逻辑关系松散,而主题统一。并列镜头结束后,画面再次切回选秀现场。如图4-109至图4-117所示。(本案例图片来自《老男孩》)

图4-109　打台球的人的反应

图4-110　按脚工的反应

图4-111　吵架中丈夫的反应

图4-112　民工的反应

图4-113　烤串人的反应

图4-114　喝闷酒人的反应

图4-115　吃面人的反应

图4-116　校花的反应

图 4-117　选秀现场

案例 4-15　表现同一动作的并列镜头

这是《英雄》中的一个段落。在表现秦军箭阵的时候,用多个镜头表现弓弩手拉弓,用并列的方式表现大战将至。

视频资源

所有的镜头都是拉弓一个动作,只是弓弩的种类不同,不同的景别,不同的角度。这些镜头剪辑到一起,形成了积累的效应,展示出了秦军的气势和箭阵的威力,使观众对放箭后的故事充满期待。如图 4-118 至图 4-131 所示。(本案例图片来自《英雄》)

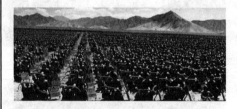

图 4-118　箭阵大全景

图 4-119　侧面近景 1

图 4-120　侧面全景 1

图 4-121　侧面用脚拉弓全景

图 4-122　侧面全景 2

图 4-123　正面大全景

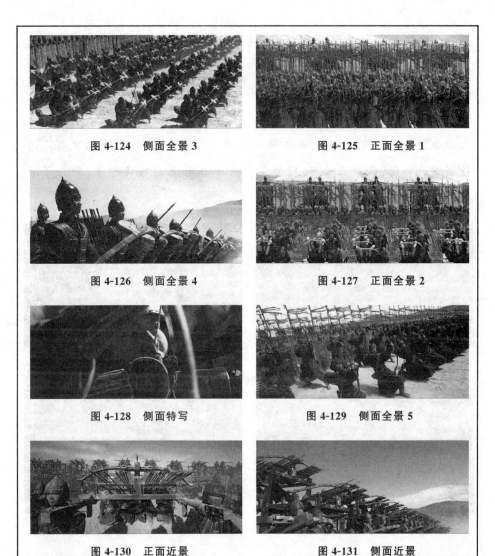

图 4-124　侧面全景 3　　　　　图 4-125　正面全景 1

图 4-126　侧面全景 4　　　　　图 4-127　正面全景 2

图 4-128　侧面特写　　　　　　图 4-129　侧面全景 5

图 4-130　正面近景　　　　　　图 4-131　侧面近景

案例 4-16　　　　**表现省略的并列镜头**

　　这是微电影《哎》中的一个段落。表现两个不起眼的角色演员,由陌生逐渐熟悉的过程。

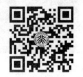

视频资源

　　这一段落镜头的构成形式和之前的例子有些区别。前三个镜头很明显不是并列,如图 4-132 至图 4-134 所示。这三个镜头组成的镜头组,与接下来的三个镜头(图 4-135 至图4-137)组成的镜头组是并列的。同样的,与后两个镜头(图 4-138 和图4-139)及后面镜头(图 4-140 和图 4-141)也是并列的,这些由镜头组构成的并列,是组合并列。但

119

在这一并列的过程中,镜头组中镜头的数量在减少,直到最后两个镜头,不再以镜头组的形式出现,开始以单独的镜头表现两个人的关系,如图 4-142 和图 4-143 所示。

这组并列镜头的时间很短,取的都是两人相处过程的片段,省略掉了大部分相处的段落,但却表现出两人长时间的、关系逐渐亲密的过程。这种省略的处理,压缩了时间,增加了影片单位时间内的信息量,加快了节奏。(本案例图片来自《哎》)

图 4-132　她演一个丫鬟

图 4-133　他演一个书童

图 4-134　二人在桥上相遇

图 4-135　他演一个车夫 1

图 4-136　他演一个车夫 2

图 4-137　她演坐车的小姐

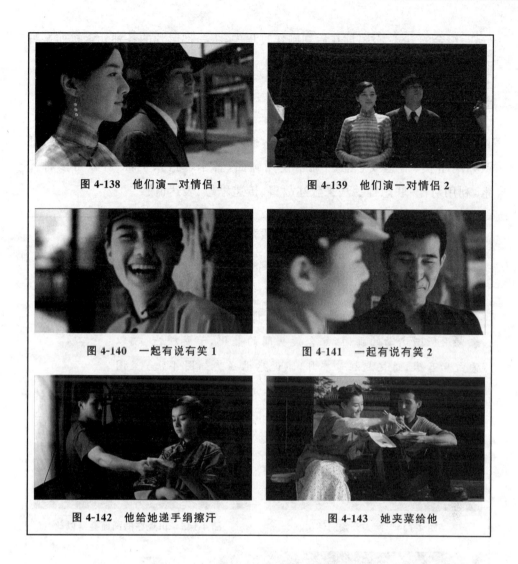

图4-138 他们演一对情侣1 图4-139 他们演一对情侣2

图4-140 一起有说有笑1 图4-141 一起有说有笑2

图4-142 他给她递手绢擦汗 图4-143 她夹菜给他

第五节 蒙太奇段落

一、什么是蒙太奇[①]

蒙太奇是法文 montage 的音译,原本是建筑学用语,是装配、安装的意思。后来沿用到影视艺术领域,指影视作品创作过程中的剪辑组合。蒙太奇有广义和狭义之分。广义蒙太奇指在作品完成的整个过程中,艺术家的一种独特的思维方式,不仅仅指镜头的组接。狭义的蒙太奇指对镜头画面、声音、色彩等元素

① 周新霞.魅力剪辑[M].北京:中国广播电视出版社,2011:145.

分切、组合的方式方法,即在后期制作过程中,将一部影片的各种元素按照某种顺序或规律组合起来。本节提到的蒙太奇指狭义的蒙太奇。

二、什么是蒙太奇段落

蒙太奇段落指在影视制作过程中,插入一个简明、独立的影像片段来传递或归纳事实、情感或思想[①],通常使用画面、音乐、对白、字幕、音效等多种元素,利用对比、联想等手法来叙述故事、传递思想、表达情感。

案例 4-17　　　　　蒙太奇段落归纳事实

这是电影《汽车总动员》中的一个段落。由旁白、音乐配合繁华景象的叠化,表现温泉镇辉煌的过去和萧条的现在。

这一段落由两人的对白开始,述说时,画面叠到过去的景象。用微微运动的画面,配合镜头间的叠化,节奏缓慢,辅以旁白和音乐,追忆起往昔岁月,述说感很强。如图 4-144 至图 4-153 所示。(本案例图片来自《汽车总动员》)

视频资源

图 4-144　两人开始对话

图 4-145　由现在的画面叠到以前

图 4-146　两人继续对话

图 4-147　以前的繁华景象 1

① 钱德尔.电影剪辑:电影人和影迷必须了解的大师剪辑技巧[M].徐晶晶,译.北京:人民邮电出版社,2013:175.

图 4-148　以前的繁华景象 2

图 4-149　以前的繁华景象 3

图 4-150　以前的繁华景象 4

图 4-151　以前的繁华景象 5

图 4-152　以前的繁华景象 6

图 4-153　两人对话

案例 4-18　　蒙太奇段落情感表达

这是电影《华氏 911》中的一个段落。当美国总统做电视讲话,向美国民众宣布要对伊拉克发动战争、解放伊拉克人民、保护世界免受威胁的时候,镜头表现的却是伊拉克人民日常的生活,新人在举办婚礼,妇女露出笑容,青年在骑单车、放风筝,儿童在玩耍、玩滑梯……

视频资源

这种声音和画面的组合带有很强的暗示和情感色彩。与美国总统的决定相关性最大的就是伊拉克人民,战争发动后,这种幸福的日子将终结,伊拉克人民面对的将是战火,所以在这组镜头后直接接炸弹爆炸的镜头。如图 4-154 至图 4-166 所示。(本案例图片来自《华氏 911》)

图 4-154　美国总统做电视讲话

图 4-155　伊拉克街头平民对镜头笑

图 4-156　伊拉克人在举办婚礼

图 4-157　伊拉克儿童在游乐场玩耍

图 4-158　伊拉克妇女的笑容

图 4-159　伊拉克少年在理发

图 4-160　伊拉克人在吃饭

图 4-161　伊拉克青年在骑单车

图 4-162　伊拉克妇女和儿童的笑容

图 4-163　伊拉克少年在放风筝 1

图 4-164　伊拉克少年在放风筝 2

图 4-165　伊拉克儿童在玩滑梯

图 4-166　炸弹爆炸

案例 4-19　　　　　蒙太奇段落引发联想（一）

这是电影《色戒》中的一个段落。王佳芝告诉易先生快逃，当易先生跳上车离开后，王佳芝走出珠宝店，拦不到黄包车，如图 4-167 和图 4-168 所示，在街上转了一圈，镜头切到街边橱窗里穿着样品服装的模特，王佳芝来到橱窗前，一边走一边看着橱窗里的衣服，如图 4-169 至图 4-172 所示。

视频资源

在这一时刻切入看衣服的镜头，应用的是联想蒙太奇，起象征的作用。王佳芝此时主动暴露自己的身份，这是对其命运的总结。她又何尝不像橱窗里陈列的衣服，虽光鲜但无法主宰自己的命运，任由摆布。（本案例图片来自《色戒》）

图 4-167　拦黄包车 1

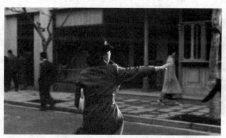
图 4-168　拦黄包车 2

图 4-169　橱窗里穿着样品服装的模特

图 4-170　王佳芝来到橱窗前

图 4-171　边走边看着橱窗里的衣服 1

图 4-172　边走边看着橱窗里的衣服 2

案例 4-20　　　　　蒙太奇段落引发联想（二）

这是电影《贫民富翁》中的一个段落。贾玛尔和拉提卡重逢时，贾玛尔隔着玻璃看到拉提卡，镜头反复剪到贾玛尔和拉提卡在玻璃里的扭曲、模糊的影像，象征着两个人曲折的经历，前途未卜的命运。如图 4-173 至图 4-181 所示。（本案例图片来自《贫民富翁》）

视频资源

图 4-173　贾玛尔走进房间 1

图 4-174　贾玛尔在玻璃里的影像

图 4-175　贾玛尔走进房间 2

图 4-176　贾玛尔看到拉提卡玻璃里的影像

图 4-177　拉提卡玻璃里的影像 1

图 4-178　贾玛尔的特写

图 4-179　拉提卡玻璃里的影像 2

图 4-180　拉提卡玻璃里的影像 3

图 4-181　拉提卡出现

思考与练习

1. 什么是交代性段落？列举一个交代性段落的例子，并说明其作用。
2. 闪回和闪进段落中，怎样才能保证镜头衔接自然、流畅？
3. 段落的平行与交叉的共性有哪些？这种形式对叙事有哪些作用？
4. 并列镜头的分类，什么情况下使用并列镜头？
5. 蒙太奇段落对叙事有哪些作用？

第五章 时空的处理

影视艺术是一门时空的艺术。苏联电影大师罗姆提到:"剪辑是构建假定时间和空间的过程。"时间和空间是影视构成的两个基本因素。

影视的时空是密不可分、相辅相成的。影视的空间是时间化的空间,表现出一个时间的流程。影视的时间是空间化的时间,表现出直观的空间变化。空间的变换伴随着时间的变化,时间的变化伴随着空间的改变。

影视时空通过荧幕来展现三维立体空间中的环境和人物行为,具有区别于其他艺术形式的自身特点。小说通过读者的联想把作家的文字再现出时间和空间的形态,这种形态依赖于读者的生活经历,因人而异,是不精确的。绘画、雕塑是静止性的,也需要观众按自己的方式去想象。影视时空集真实性和艺术假定性于一身,通过前期的构思、摄制和剪辑等艺术加工创造而来,特点鲜明。

本章主要学习影视时空的处理方式,这对控制叙事节奏、保持镜头流畅性有很大帮助。

第一节 空间的构成

一、影视空间

影视空间是具有丰富表现力的,受透视、光影、运动、剪辑等因素作用的虚拟影像形式。它不是现实空间,是被重新安排和创造的蒙太奇空间。它不是客观的物理存在,需要靠心理感受。[1]

影视空间的处理有两种形式:一种是再现空间,一种是构成空间。

[1] 王晓红.电视画面编辑[M].北京:中国传媒大学出版社,2002:94-95.

二、再现空间

再现空间指通过摄影机的记录再现形态造型、环境背景、运动方式等元素，使观众产生真实的空间感。再现空间是通过摄影机的记录和运动再现事物的直观行为空间。

三、构成空间

构成空间指将一系列记录真实空间的片段，经过选择、取舍、重新组合构成新的、统一的空间形态。它不是真实空间在荧幕上的反映，而是通过剪辑创造出来的空间。

（一）通过局部空间组合构成空间

单独的镜头虽然只是展示空间的局部，但不同景别、不同角度的镜头，有不同的空间介绍功能，将一组这样的镜头组接到一起，就能展示出相对完整的空间面貌。

"好莱坞三镜头法"最早采用局部空间组合表现事物全貌。所谓三镜头法，指正、反拍镜头，加一个中景的双人镜头。

案例 5-1　　　　　　　　三镜头法（一）

第一个镜头，拍摄 A 人物的特写镜头，如图 5-1 所示，第二个镜头拍摄另一个人物的特写镜头，如图 5-2 所示，最后用中景镜头表现两人的空间位置、定位关系，如图 5-3 所示。（本案例图片来自《电影语言语法》[①]）

图 5-1　人物 A 的特写　　　　　　图 5-2　人物 B 的特写

① 丹尼艾尔·阿里洪.电影语言的语法[M].陈国铎，黎锡，等译.北京：中国电影出版社，1981：23.

图 5-3 双人的中景镜头

案例 5-2 三镜头法（二）

这是电影《色戒》中的一个段落，二人在餐厅中用餐，先表现女主角的近景，如图 5-4 所示，再表现男主角的近景，如图 5-5 所示，最后表现两人的中景镜头，如图 5-6 所示。（本案例图片来自《色戒》）

视频资源

图 5-4 女主角的近景镜头

图 5-5 男主角的近景镜头

图 5-6 两人的中景镜头

| 案例 5-3 | 局部空间组合构成完整空间 |

这是电影《赤壁（上）》开场表现汉朝大殿的一个镜头段落。镜头从全景开始，从不同的角度表现大殿的空间环境，然后镜头的景别开始缩小，表现人物及人物背景。

这个段落的每个镜头都表现局部空间，镜头组合到一起展现了汉朝大殿的完整空间。如图 5-6 至图 5-14 所示。〔本案例图片来自《赤壁（上）》〕

视频资源

图 5-7　从侧面表现大殿镜头

图 5-8　从正面表现大殿镜头

图 5-9　另一侧表现大殿镜头

图 5-10　侧面表现皇帝镜头

图 5-11　表现殿外的镜头

图 5-12　正面表现皇帝镜头

图 5-13　表现一侧大臣的镜头

图 5-14　表现另一侧大臣的镜头

上面的例子中，各个镜头表现的局部空间及局部空间组合构成的完整空间是真实存在的。有时候为了表现的需要，在不影响真实性的前提下，可能会

借用别处拍摄的镜头,构成虚拟的空间环境。

> **案例 5-4**　　　　　　**局部空间组合构成虚拟空间(一)**
>
> 　　这是电视剧《武林外传》中的一组镜头。第一个镜头表现佟掌柜上楼向左转,如图 5-15 所示,当身影被挡住后,如图 5-16 所示,切到下一个镜头。下一个镜头表现佟掌柜走入画面,如图 5-17 所示。
视频资源
>
> 　　这两个镜头不是在一个场景中拍摄的。这两个表现局部空间的镜头,经过剪辑后,整合成一个新的、虚拟的完整空间。(本案例图片来自《武林外传》)
>
> 　　
>
> 图 5-15　佟掌柜上楼左转　　　　图 5-16　上楼人物身影被完全挡住
>
>
>
> 图 5-17　佟掌柜走入画面

> **案例 5-5**　　　　　　**局部空间组合构成虚拟空间(二)**
>
> 　　这是电视剧《武林外传》中的另一组镜头。第一个镜头表现佟掌柜和伙计向门口冲去,掀开门帘,如图 5-18 所示,下一个镜头表现人物掀开门帘来到后院,如图 5-19 所示。
视频资源
>
> 　　利用掀门帘的动作组接,把两个局部空间场景的镜头组接成完整空间。(本案例图片来自《武林外传》)

图 5-18　佟掌柜和伙计向门口冲去

图 5-19　佟掌柜和伙计来到后院

（二）利用时空省略，重构空间

空间跳跃指同一动作的时空省略，当一个动作由一处直接转换到另一处，时间上是中断的，但空间上应表现出连续感，这就要求空间转换要合乎逻辑。

1. 同一主体在同一空间范围内活动

同一空间范围指在同一个空间内，如办公室、会议室、酒店、广场等环境。主体在这样的空间内活动，镜头的省略与连接强调动作的连续感，一般采用保留动作重点部分，省略不必要的部分，剪辑时遵循不出画，不入画的组接特点，保证外部结构流畅，时空合理，节奏明快。[1]

案例 5-6　同一主体在同一空间范围，保留动作重点的镜头组接（一）

女主角回卧室床头取一本书，开门向床头走，走到床头拿书，这个过程属于同一空间，按照"同一主体在同一空间范围内活动"的组接原则，人物从门口进来，在没有走出画面之前切到下一个镜头，下一个镜头人物已经在画面中准备取书，介绍动作的目的，如图 5-20 和图 5-21 所示。（本案例图片来自《电影电视剪辑学》[2]）

图 5-20　人物从门口进入

图 5-21　人物走向床头

[1] 傅正义.电影电视剪辑学[M].北京：中国传媒大学出版社，2002：127.
[2] 同上。

案例 5-7　同一主体在同一空间范围，保留动作重点的镜头组接（二）

多年不见的老同学，两人遇见了，见面拥抱。第一个镜头全景展现其中的一个人物向前跑，当人物还没出画时，如图 5-22 所示，切入两个人都在画面中准备要拥抱的镜头，如图 5-23 所示。（本案例图片来自《电影电视剪辑学》[①]）

图 5-22　人物向前跑

图 5-23　准备要拥抱

同一主体在同一空间范围内的情况还有一种处理方法，就是在两个动作镜头中，插入其他空间片段来压缩空间。这样也可以保证结构流畅，时空合理。

案例 5-8　同一主体在同一空间范围，插入其他空间片段的镜头组接

这是电影《赤壁（上）》中孔明孤身来到东吴的段落。孔明和鲁肃走入东吴的大殿，如图 5-24 所示，镜头切到群臣的画面，如图 5-25 和图 5-26 所示，然后镜头切到孔明落座，如图 5-27 所示。中间的两个群臣反应的画面，就是用来压缩空间的片段。〔本案例图片来自《赤壁（上）》〕

视频资源

图 5-24　孔明和鲁肃走入东吴的大殿

图 5-25　群臣的反应镜头

① 傅正义.电影电视剪辑学[M].北京：中国传媒大学出版社，2002：128.

图 5-26　两个老臣的反应镜头

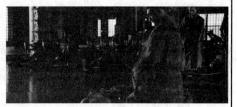
图 5-27　孔明落座

2. 同一主体在不同空间范围内活动

由于空间不同,空间跳跃较大,场景转换的节奏和时间感是要着重考虑的问题。处理方法有如下三种。

(1) 利用主体出画、入画完成组接。

利用主体出画、入画营造空间变换的时间感,保证镜头衔接的顺畅、自然。

案例 5-9　利用主体出画、入画完成组接

这两个镜头情节是小孩儿在家完成作业,拿着电影票要去看电影。第一个镜头小孩儿拿着电影票走出画面,如图 5-28 所示,下一个镜头首先是电影院的场景,然后小孩儿从画面外入画,如图 5-29 所示。

人物的出画、入画,造成画面中出现短暂的"空白",这给场景的变换留出了缓冲的时间,保证空间场景的转换符合逻辑,顺畅、自然。(本案例图片来自《电影电视剪辑学》[①])

图 5-28　小孩儿拿着电影票走出画面

图 5-29　小孩儿从画面外入画

① 傅正义.电影电视剪辑学[M].北京:中国传媒大学出版社,2002:129.

案例 5-10　　利用主体出画完成组接

还是上个案例中小孩儿拿着电影票要去看电影的情节内容。第一个镜头小孩儿拿着电影票走出画面，如图 5-30 所示，下一个镜头小孩儿已经在电影院前，如图 5-31 所示。

这次人物只是出画，但要保证人物出画后，预留一小段儿时间。这一小段儿时间，是第二个镜头中，小孩儿从画面外走入画面的时间，是观众心理的缓冲时间。（本案例图片来自《电影电视剪辑学》[①]）

图 5-30　小孩儿拿着电影票走出画面　　　图 5-31　小孩儿已经在画面中

案例 5-11　　利用主体入画完成组接

第一个镜头小孩儿拿着电影票向画面外走，但没有出画，如图 5-32 所示，下一个镜头首先是电影院的场景，然后小孩儿从画面外入画，如图 5-33 所示。

同样的道理，在人物入画前，要预留一小段儿时间。这一小段儿时间，是第一个镜头中，小孩儿从画面中走出画面的时间，是观众心理的缓冲时间。（本案例图片来自《电影电视剪辑学》[②]）

图 5-32　小孩儿没有出画　　　图 5-33　小孩儿从画面外入画

[①] 傅正义.电影电视剪辑学[M].北京：中国传媒大学出版社，2002：129.
[②] 同上。

(2)利用插入其他空间片段镜头完成组接。

同一主体,不同空间镜头的组接,如果前一个镜头主体没有出画,后一个镜头主体也没有入画,这时可以用插入其他空间片段镜头的方法完成镜头组接。

案例 5-12　　利用插入其他空间片段镜头完成组接(一)

第一个镜头小孩儿拿着电影票向画面外走,但没有出画,如图 5-34 所示,下一个镜头首先是电影院的场景,如图 5-35 所示,然后再切小孩儿在电影院的画面。

图 5-34　小孩儿没有出画　　　　　　图 5-35　电影院的场景

案例 5-13　　利用插入其他空间片段镜头完成组接(二)

这是电影《意大利任务》中的一个段落。第一个镜头是研究方案的夜间场景,如图 5-36 所示,镜头切到路标,如图 5-37 所示,然后是执行方案,测算路上花费时间的过程,是一个由手部上摇的镜头,人物出现,如图 5-38 和图 5-39 所示,最后是堵车的场景,如图 5-40 所示。中间的路标镜头和下一个镜头起幅的特写画面都是空间片段镜头,起到连接不同空间的两个镜头的作用。(本案例图片来自《意大利任务》)

图 5-36　夜间场景　　　　　　　　　图 5-37　路标镜头

图 5-38　由手部特写

图 5-39　上摇后脸部特写

图 5-40　堵车的场景

(3) 插入主体行进间片段镜头完成组接。

同一主体,不同空间镜头的组接,如果想渲染主体在空间变换过程中的情绪,可采用插入主体在空间行进过程中的片段镜头,渲染情绪,变换空间。

> **案例 5-14**　　**插入主体行进间片段镜头完成组接(一)**
>
> 　　以主人公金榜题名,急着回家报信为例。主人公拿着录取通知书向家里跑,第一个镜头人物可出画,可不出画,如图 5-41 所示。紧接着镜头组接行进过程中该人物的镜头,这些镜头每一个空间都不同,是从不同角度、不同景别表现主人公行进过程中的场景,如图 5-42 至图 5-46 所示。最后镜头组接到主人公跑到家里的镜头,这个镜头人物可入画,也可不入画,如图 5-47 所示。
> 　　在这一组镜头中,因为有中间行进间的镜头段落,该段落可为空间变换提供缓冲,所以对首尾镜头的出画、入画没有要求。(本案例图片来自《电影电视剪辑学》[①])

① 傅正义.电影电视剪辑学[M].北京:中国传媒大学出版社,2002:131.

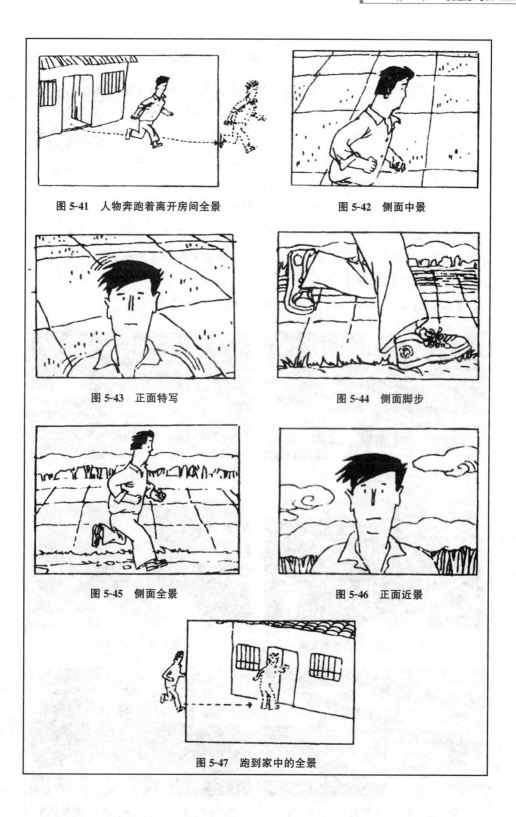

图 5-41　人物奔跑着离开房间全景

图 5-42　侧面中景

图 5-43　正面特写

图 5-44　侧面脚步

图 5-45　侧面全景

图 5-46　正面近景

图 5-47　跑到家中的全景

案例 5-15　　插入主体行进间片段镜头完成组接(二)

这是 OPPO 手机的一则广告，表现的是女主角跑向琴房的过程，中间涉及几处空间场景的变化，整个过程都遵循插入主体行进间片段镜头完成空间组接的原则。

第一个镜头是女主角在校园内跑，如图 5-48 所示，然后的一系列镜头，都是表现校园内奔跑的行进间片段镜头，如图 5-49 至图 5-51 所示，接下来的一个镜头是女主角的背面全景，如图 5-52 所示。紧接着场景变换为走廊里，女主角入画，如图 5-53 所示，接下来的几个镜头是走廊里行进间的片段镜头，如图 5-54 至图 5-56 所示，然后是女主角正面近景，女主角准备推门进入琴房，如图 5-57 所示。最后是女主角进门的近景、全景，如图 5-58 至图 5-59 所示。(本案例图片来自 OPPO 手机广告)

视频资源

图 5-48　女主角在校园内跑

图 5-49　侧面中景

图 5-50　女主角在校园内跑全景

图 5-51　正面特写

图 5-52　女主角在校园内跑背面全景

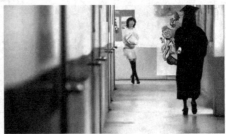

图 5-53　场景变化，女主角入画，走廊全景

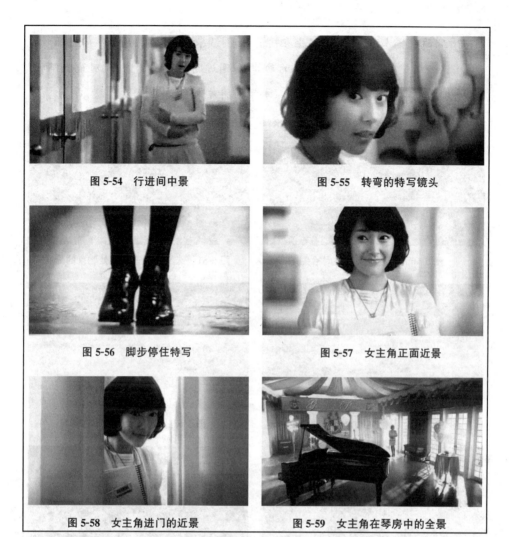

图 5-54　行进间中景　　　　图 5-55　转弯的特写镜头

图 5-56　脚步停住特写　　　　图 5-57　女主角正面近景

图 5-58　女主角进门的近景　　图 5-59　女主角在琴房中的全景

（三）利用画外空间，构建整体空间

画外空间指由画面或声音内容延伸出来的，存在于观众观念中的空间形态。该空间突破了镜头画框的限制，存在于观众的观念中。这时的整体空间由画面内看得见的空间和画面外看不见的空间共同构成。

案例 5-16　　画外空间与画内空间构建整体空间（一）

这是影片《拯救大兵瑞恩》中的一个段落。士兵在战争中失踪，母亲在家里洗碗，隔着玻璃向外看，如图 5-60 所示，画面送出一辆车从远处驶来的画面，如图 5-61 所示，紧接着切到从室内拍摄室外一辆车驶来的镜头，如图 5-62 所示，然后是室外的大全景，如图 5-63 所示，最后是一个完整的镜头，母亲从窗边走向门

视频资源

口,看到两个军人下车,母亲瘫坐在门前,如图5-64至图5-66所示。

这一组镜头中没有母亲多余的动作,但通过前后镜头的组接,观众能够知道并想象出母亲悲痛欲绝的场景。(本案例图片来自《拯救大兵瑞恩》)

图5-60 母亲洗碗无意间抬头

图5-61 迭出一辆车从远处驶来的画面

图5-62 从室内拍摄汽车驶来

图5-63 室外大全景,田园景象

图5-64 母亲从窗前开始向右走

图5-65 走到门口

图5-66 两个人下车,母亲瘫坐在门前

案例 5-17　　画外空间与画内空间构建整体空间(二)

这是影片《我的父亲母亲》中的一个段落。当教室落成,老师给学生上第一节课,村里的人都去听教室里传来朗朗的读书声。第一个镜头是山坡上很多人在远远地看,如图 5-67 所示,此时画面出现读书声,接着是"母亲"跑向教室,开始贴近了听,如图 5-68 所示,接下来的两个镜头是教室外许多人听读书声的镜头,如图 5-69 和图 5-70 所示,最后一个镜头是"母亲"听读书声的特写镜头,如图 5-71 所示。

视频资源

整个段落中都没有上课的场景,没有看到发出声音的老师和学生,但是通过镜头组接和声音,观众能在脑海里建立起一个知书达理的老师的形象。(本案例图片来自《我的父亲母亲》)

图 5-67　山坡上聚集了好多人

图 5-68　"母亲"跑向教室

图 5-69　一大群人围在教室外 1

图 5-70　一大群人围在教室外 2

图 5-71　"母亲"听读书声的特写

第二节 时间的处理

一、什么是影视时间

影视中存在三种不同性质的时间形式：播映时间、叙述时间和观众欣赏的心理时间。播映时间指单部影视片的总体时间长度，即片长。叙述时间指影视片中表现事物的时间，是创造出来的艺术化的时间形态，也是常说的蒙太奇时间。心理时间指播映时间和叙述时间综合作用在观众心理造成的独特的时间感，是一种主观的时间形态，是对时间的主观感受。①

在影视中我们常说的时间的处理，指叙述时间的处理，从而影响观众的心理时间感受。

二、什么是叙述时间

叙述时间不是真实的自然时间，只是模拟观众的视听感知经验，将片段的时间重新组合成一个视觉或想象中的连续时间。叙述时间打破了现实时间固有的不可更改的连续性，形成了非连续的连续感。这是叙述时间与现实时间最根本的区别。

案例 5-18　　　　　　　　　叙述时间

这是影片《三傻大闹宝莱坞》中的一个段落，前一个镜头中人物倒在飞机的过道上，如图5-72所示，后一个镜头中晕倒的人物处在机场大厅里，坐在轮椅上，如图5-73所示。

观众很自然会认为这样的镜头组合是个连续的动作过程，时间是连贯的。但实际上，这种重组的时间，已经完全不同于现实的动作时间流程，其中省略了人物下飞机，来到机场大厅这段时间过程。（本案例图片来自《三傻大闹宝莱坞》）

视频资源

① 王晓红.电视画面编辑[M].北京:中国传媒大学出版社,2002:72—75.

图 5-72　人物倒在飞机的过道上

图 5-73　人物处在机场大厅,坐在轮椅上

叙述时间是片段的时间重新组合成的,它受剪辑的影响。同样的镜头,不同的处理方式给观众的心理时间感受也会不同。

案例 5-19　　　　　　　**叙述时间受剪辑影响**

这是影片《老无所依》中的一个段落,男演员在荒野中用枪瞄准鹿打猎的情景。影片原来镜头的顺序是:

镜头 1:远处有一群鹿,如图 5-74 所示。

镜头 2:男主角瞄准的特写镜头,如图 5-75 所示。

镜头 3:从瞄准镜中看到的鹿的全景,如图 5-76 所示。

镜头 4:男主角开火的中景镜头,如图 5-77 所示。(本案例图片来自《老无所依》)

视频资源

图 5-74　远处有一群鹿 1

图 5-75　瞄准 1

图 5-76　瞄准镜中看到的鹿 1

图 5-77　男主角开火 1

如果将镜头 2 和镜头 3 剪断,重复使用一次,整个段落变成这样:

镜头 1:远处有一群鹿,如图 5-78 所示。

镜头2：男主角瞄准的特写镜头，如图5-79所示。

镜头3：从瞄准镜中看到的鹿的全景，如图5-80所示。

镜头4：男主角瞄准的特写镜头，如图5-81所示。

镜头5：从瞄准镜中看到的鹿的全景，如图5-82所示。

镜头6：男主角开火的中景镜头，如图5-83所示。

此时的时间表现就和之前的有所区别，感觉瞄准所用的时间比原来的长，男主角更加用心地去准备，打猎时的心理负担也更重了，悬念也会更大。不过影片中具体采用哪种处理方式，还是要看剧情的需要，这里只是将这几个镜头取出来做演示。

图5-78　远处有一群鹿2

图5-79　瞄准2

图5-80　瞄准镜中看到的鹿2

图5-81　瞄准3

图5-82　瞄准镜中看到的鹿3

图5-83　男主角开火2

三、叙述时间的表现形式

叙述时间是由片段的时间重新组合而成的，具有多种表现形式。

（一）压缩时间

压缩时间是影视处理时间的最基础的方式。影片可以将几小时、几十年甚至

几百年的时间压缩到几十分钟内来表现。这样做可以加快叙事节奏,强化重点环节,突出主题。常用的压缩时间的方式有以下几种。

1. 片段省略

片段省略指将对主题有用的片段,或是关键的有代表性的段落组接起来,省略掉无关紧的、多余的部分,达到精炼并清楚叙事的目的。片段省略是最常用的压缩时间的方式。

案例 5-20　　　　　　　　片段镜头省略

这是影片《色戒》中王佳芝学习各种间谍技能的一个段落。一般情况下,学习各种技能应该需要较长的时间,可是在影片中使用省略的方式,只用了 5-6 个片段镜头就把学习过程介绍清楚了,如图 5-84 至图 5-88 所示。(本案例图片来自《色戒》)

视频资源

图 5-84　学习使用手枪

图 5-85　学习开锁

图 5-86　学习拆卸枪支

图 5-87　记录密码 1

图 5-88　记录密码 2

案例 5-21	片段镜头组的省略

这是影片《独自等待》中的一个段落,表现男女主角经过一段时间的相处,关系突飞猛进,彼此间已经很亲密了。

这一段落中前四个镜头是两个人玩卡丁车的镜头,如图5-89至图5-92所示。紧接着是两人逛街的两个镜头,如图5-93和图5-94所示。然后是两人一起欣赏艺术品,如图5-95至图5-97所示。最后是两个人看古玩,如图5-98所示。

这一段是以镜头组出现的,每个镜头组介绍两人相处的一个场景,利用镜头组的并列,压缩了时间。(本案例图片来自《独自等待》)

视频资源

图 5-89　两个人玩卡丁车 1

图 5-90　两个人玩卡丁车 2

图 5-91　两个人玩卡丁车 3

图 5-92　两个人玩卡丁车 4

图 5-93　两个人逛街 1

图 5-94　两个人逛街 2

图 5-95　两个人一起欣赏艺术品 1

图 5-96　两个人一起欣赏艺术品 2

图 5-97　两个人一起欣赏艺术品 3

图 5-98　两个人看古玩

以上介绍的两个案例都是很明显的压缩时间的例子,带有很强的目的性。有时候影片中出现的片段镜头,压缩时间的意图并不明显,但若不这样处理,镜头就会变得拖沓、节奏慢、松散、可视性差。这种省略的关键是提取段落中的关键环节。

案例 5-22　　　　　提取关键环节

这是影片《饮食男女》中开场的一个段落,表现做鱼的过程。该段落采用时间压缩的方式,镜头取的都是制作过程中的关键环节,保持每个镜头都能给观众提供新的信息,节奏适度,信息量适中,观众看了既不会觉得枯燥,也不会觉得节奏过快,如图 5-99 至图 5-104 所示。(本案例图片来自《饮食男女》)

视频资源

图 5-99　抓鱼

图 5-100　杀鱼去鳞

图 5-101　取内脏　　　　　　　图 5-102　片鱼肉

图 5-103　裹面　　　　　　　　图 5-104　下锅

2. 插入镜头

空间的位移往往是表现时间省略重要的标志。时间是抽象的,观众对空间位置的改变更敏感,而空间变化自然伴随时间的变化一种常用的省略方式是插入镜头,以此缓冲被省略的时间间隔。这种方式与空间变换时插入其他空间片段来压缩空间是一个道理。

案例 5-23　　　　　　　　插入镜头

这是影片《中国合伙人》中的一个段落,当新梦想遇到危机的时候,昔日的两个老友,又回来了,如图 5-105 所示。紧接着插入几个空镜头,如图 5-106 至图 5-109 所示。然后人物出现,三人已经来到美国,如图 5-110 和图 5-111 所示。(本案例图片来自《中国合伙人》)

视频资源

图 5-105　三个好友重聚

图 5-106　空镜头 1

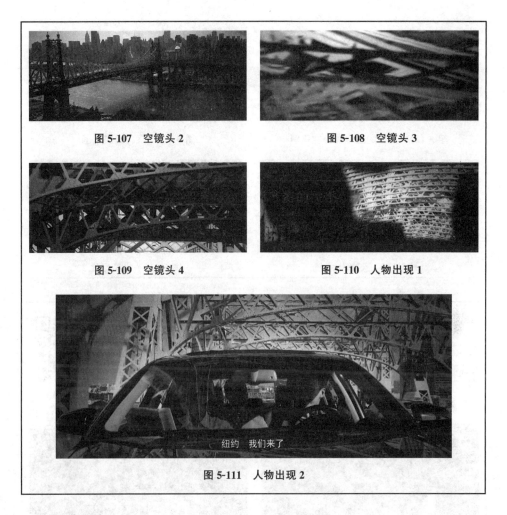

图 5-107　空镜头 2　　　　　　　图 5-108　空镜头 3

图 5-109　空镜头 4　　　　　　　图 5-110　人物出现 1

图 5-111　人物出现 2

3. 借物暗示

借物暗示是利用某种能够暗示时间变化的事物来体现时间的省略。这种处理方式与前两种有所区别，它强调的是一种明确的时间省略效果，如香烟燃尽、夕阳落下等，这些物像经常被用来表现时间流逝。

案例 5-24　　　　　　　　　借物暗示（一）

这是影片《中国合伙人》中的一个段落，第一个镜头中画面中人物孟晓骏身在美国，如图 5-112 所示。接下来接一个航班飞行线路动画，如图 5-113 所示。然后孟晓骏出现在首都机场，如图 5-114 和图 5-115 所示。在这组镜头中，借助航班飞行线路动画，实现了时间的压缩。（本案例图片来自《中国合伙人》）

视频资源

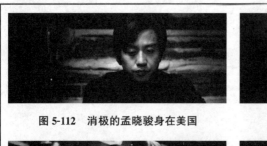
图 5-112　消极的孟晓骏身在美国

图 5-113　飞行线路动画

图 5-114　人物出现 1

图 5-115　人物出现 2

案例 5-25　　　　借物暗示(二)

这是影片《天使爱美丽》中的一个段落,用窗外小花坛的变化暗示时间的流逝、人物的成长,如图 5-116 至图 5-120 所示。(本案例图片来自《天使爱美丽》)

视频资源

图 5-116　小花坛场景 1

图 5-117　小花坛场景 2

图 5-118　小花坛场景 3

图 5-119　小花坛场景 4

图 5-120　人物已经长大

4. 剪辑技艺

有时候还应用一些剪辑技艺或特技镜头实现特殊的视听效果,达到压缩时间的目的。比较常见的效果有叠化、快动作、淡入、淡出、领先声场等。

案例 5-26　　　　用片段镜头的叠化压缩时间

这是影片《一生一世》中表现小男孩、小女孩一起玩耍的段落。镜头选择的都是一起玩耍的片段,而镜头的组接方式是叠化。用叠化的转场方式表现时间的变换,画面的转换非常柔和,有时间静静流淌的感觉,如图5-12至图5-129所示。（本案例图片来自《一生一世》）

视频资源

图 5-121　小男孩、小女孩一起玩耍 1

图 5-122　与下一个片段镜头的叠化 1

图 5-123　小男孩、小女孩一起玩耍 2

图 5-124　与下一个片段镜头的叠化 2

图 5-125　小男孩、小女孩一起玩耍 3

图 5-126　与下一个片段镜头的叠化 3

图 5-127　小男孩、小女孩一起玩耍 4

图 5-128　与下一个片段镜头的叠化 4

图 5-129　男孩、小女孩一起玩耍 5

案例 5-27　　用快动作镜头压缩时间

这是影片《天使爱美丽》中的段落。艾米丽从一个地方寻找到另一个地方,两个场景中间的镜头是快动作镜头,用快动作镜头表现人物从一个地方穿梭到另一个地方,压缩了时间,如图 5-130 至图 5-134 所示。(本案例图片来自《天使爱美丽》)

视频资源

图 5-130　艾米丽排除一个人物

图 5-131　火车的快动作镜头 1

图 5-132　火车的快动作镜头 2

图 5-133　电梯的快动作镜头

图 5-134　另一个场景手按门铃的镜头

（二）延长时间

叙述时间不仅可以被压缩，还可以被延长。在剪辑影片中的某个关键性段落时，当需要表现人物情绪、渲染某种气氛或强化叙事主体时，就要有意识地延长时间。时间延长的时机非常重要，剧情和情绪积累到位，时间延长就会让观众感觉非常自然。相反处理不当，就容易产生烦琐、拖沓的感觉。常用的延长时间的方式有以下几种。

1. 多角度、多景别，反复切换延长时间

将不同角度、不同景别拍摄的同一场面或环境的镜头反复切换，达到延长时间，渲染主题或情绪的目的。

案例 5-28 用多角度、多景别，反复切换延长时间（一）

在爱森斯坦的影片《战舰波将金号》的"敖德萨阶梯"段落中，影片用 8 分钟左右的长度表现血腥屠杀以及镇压与反抗之间的抗衡。使用的手段就是从不同角度，反复切换对抗双方的情况：沙皇士兵不断持枪走下台阶并开火，手无寸铁的平民慌乱奔跑，其间，穿插大量的多角度拍摄的细节镜头，如倒下的躯体、惊恐的表情、悲伤的母亲、跌落的眼镜、滚落的婴儿车等，使场面时间延长，渲染出了悲愤的情绪，如图 5-135 至图 5-152 所示。（本案例图片来自《战舰波将金号》）

视频资源

图 5-135　士兵出现

图 5-136　大家逃跑

图 5-137　躲藏

图 5-138　母子出现

图 5-139　开枪 1

图 5-140　孩子中枪

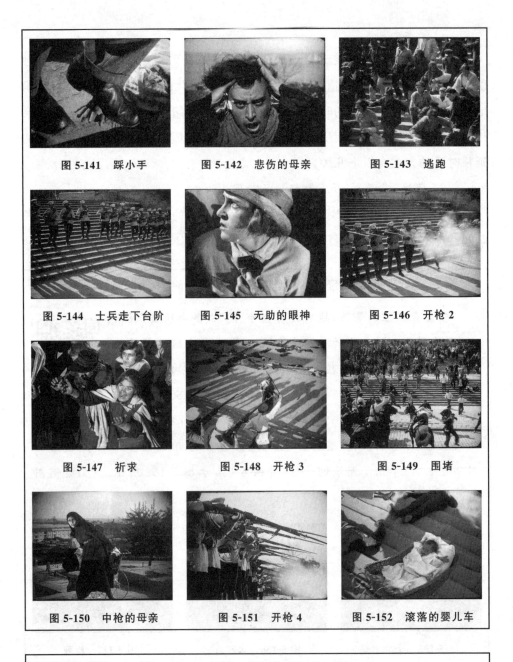

图5-141 踩小手　　图5-142 悲伤的母亲　　图5-143 逃跑

图5-144 士兵走下台阶　　图5-145 无助的眼神　　图5-146 开枪2

图5-147 祈求　　图5-148 开枪3　　图5-149 围堵

图5-150 中枪的母亲　　图5-151 开枪4　　图5-152 滚落的婴儿车

案例 5-29　用多角度、多景别，反复切换延长时间（二）

在影片《荒野生存》中，有一个男主角从悬崖上跳到水里的段落。镜头从不同角度，采用慢动作，反复表现跳下去的瞬间，直到落到水里。

在这个段落中，不仅应用了多角度，还在多角度的基础上，使用了慢动作。两种技巧的使用，充分表现出了男主角奔

视频资源

向自由一刻的愉悦心情，如图 5-153 至图 5-159 所示。（本案例图片来自《荒野生存》）

图 5-153　背后中景

图 5-154　仰拍全景 1

图 5-155　侧面全景

图 5-156　仰拍全景 2

图 5-157　侧面落水

图 5-158　溅起的水花

图 5-159　水下特写

2. 用慢动作延长时间

慢动作和快动作一样都是改变现实运动形态的技术方法，但这种技术方法能影响人们的心理感受。慢动作延长动作的实际运动时间，动作的变化被延缓放大，因此动作被格外强调和突出，容易创造出深邃的艺术意境。慢动作被认为是"时间上的特写"。

| 案例 5-30 | 用慢动作延长时间（一） |

这是影片《英雄》中无名与长空打斗的一个段落，为了让观众能够清楚看到动作的细节，打斗的大部分招式都用慢动作呈现，延长了时间。

视频资源

为了表现无名的剑很快，画面用水珠作衬托，用三个镜头表现无名刺穿水幕的瞬间，如图5-160至图5-162所示。紧接着用两个镜头表现长空中剑，如图5-163和图5-164所示。最后用两个镜头表现削断长枪和无名倒地，如图5-165和图5-166所示。（本案例图片来自《英雄》）

图 5-160　刺穿水幕 1

图 5-161　刺穿水幕 2

图 5-162　刺穿水幕 3

图 5-163　长空中剑 1

图 5-164　长空中剑 2

图 5-165　削断长枪

图 5-166　长空倒地

案例 5-31　　用慢动作延长时间（二）

这是影片《杀死比尔 2》中的一个慢动作，表现徒弟腾空越过空手道师父的过程，如图 5-167 和图 5-168 所示。慢动作突出了运动过程的优美线条，展现了运动特有的美感。（本案例图片来自《杀死比尔 2》）

视频资源

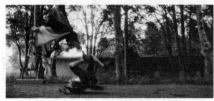

图 5-167　徒弟腾空越过空手道师父 1　　图 5-168　徒弟腾空越过空手道师父 2

案例 5-32　　用慢动作延长时间（三）

这是影片《撞车》中的一个令人揪心的场景，当别人对着自己父亲开枪的时候，小女孩扑了上去，小女孩奔跑的整个过程都是慢动作，将这个动作与开枪的过程及父母的反应组接在一起，凸显了父母无力保护女儿的无奈和害怕失去女儿的恐慌与痛苦。

视频资源

当慢动作与正常速度动作镜头组接到一起时，慢动作会改变整个场景的节拍，更有利于揭示人物内心的感受，再配合适当的音乐，更能表达情感，如图 5-169 至图 5-178 所示。（本案例图片来自《撞车》）

图 5-169　小女孩向外飞奔 1　　图 5-170　别人用枪指着父亲

图 5-171　小女孩向外飞奔 2　　图 5-172　小女孩挡在父亲面前

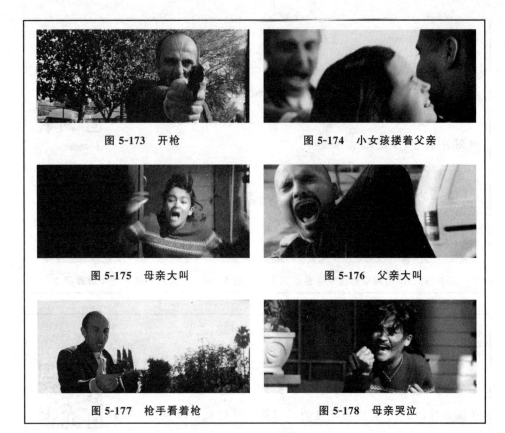

图 5-173　开枪　　　　　　　　图 5-174　小女孩搂着父亲

图 5-175　母亲大叫　　　　　　图 5-176　父亲大叫

图 5-177　枪手看着枪　　　　　图 5-178　母亲哭泣

归纳起来,慢动作有以下作用:

第一,慢动作可以展现肉眼无法看见或无法看清的动作,延长动作时间。

第二,慢动作可以突出动作形态,体现优美的飘逸感。

第三,慢动作延伸了情感深度,有助于表达情绪,是渲染情绪的重要手段。

3. 用停滞延长时间

停滞是根据表达需要或角色需要,让时间暂时静止的一种时间表现方式。它具有很大的主观性,常通过定格、音乐、音响或剪辑中的重复方式来实现。

案例 5-33　　　　　用时间停滞延长时间(一)

这是影片《加勒比海盗:亡灵宝藏》中杰克被土著民抓住的一段。土著民用木瓜砸杰克,如图 5-179 所示,杰克大呼住手,如图 5-180 和图 5-181 所示。此时画面停滞,如图 5-182 至图 5-184 所示,直到杰克对观众使眼色,如图 5-185 所示。

视频资源

(本案例图片来自《加勒比海盗:亡灵宝藏》)

图 5-179　土著民用木瓜砸杰克　　　图 5-180　杰克喊住手 1

图 5-181　杰克喊住手 2　　　　　　图 5-182　土著民愣住 1

图 5-183　土著民愣住 2　　　　　　图 5-184　杰克也停住

图 5-185　杰克对观众使眼色

| 案例 5-34 | 用时间停滞延长时间（二） |

这是影片《独自等待》中陈文尴尬的一幕。画面用静帧突出人物的瞬间表情，强调尴尬的瞬间，延长时间，增加喜剧效果，如图 5-186 至图 5-190 所示。（本案例图片来自《独自等待》）

视频资源

图 5-186　陈文尴尬的全景

图 5-187　其他人惊讶的表情全景

图 5-188　惊讶的表情近景 1

图 5-189　惊讶的表情近景 2

图 5-190　陈文尴尬近景

4．用闪回延长时间

在剧情中插入闪回的段落，用人物此刻的心情或想象延长时间。例如，当人物中弹的时候，他想到了自己家中的母亲，想到了年轻的妻子……然后接他中弹倒下的画面。

案例 5-35　　　　用闪回延长时间

这是影片《贫民富翁》中临近结尾的一段，当男主角吻女主角的时候，画面闪回到两人前一次在火车站见面的画面。

第一个镜头是男主角吻女主角的镜头，如图 5-191 所示，紧接着是一连串两人前一次在火车站见面的倒退运动画面，如图 5-192 至图 5-200 所示。最后画面再次回到男主角吻女主角的镜头，如图 5-201 所示。这段闪回的段落，拉长了男主角吻女主角的时间，赋予这一吻更多的含义。（本案例图片来自《贫民富翁》）

视频资源

图 5-191　男主角吻女主角 1

图 5-192　男主角冲到车旁

图 5-193　女主角在车里　　　　　图 5-194　男主角惊恐的表情

图 5-195　女主角被抓到车里　　　图 5-196　男主角向女主角奔跑

图 5-197　女主角被抓住　　　　　图 5-198　女主角看着男主角1

图 5-199　男主角喊女主角　　　　图 5-200　女主角看着男主角2

图 5-201　男主角吻女主角2

思考与练习

1. 影视空间如何构成？有几种形式？
2. 叙述时间有几种表现形式？
3. 如何去压缩时间？
4. 如何去延长时间？
5. 压缩和延长时间对影视的叙事有哪些影响？

第六章 节奏的控制

对于任何一部影视片来说,节奏都非常重要,但又难于控制。美国著名剪辑师布莱特顿说,影片剪辑的90%是节奏。法国著名导演雷内·克莱尔在《节奏》一文中写道:"在我坐在堆满拍好素材的剪辑台之前,我总以为赋予影片以匀称的节奏是很容易的。可是实践却表明这是多么困难的事。"他甚至都怀疑"他那一代人是否能弄清楚这个问题"。美国电影研究家威廉在《电影的探索》中写道:"毫无疑问,节奏——这是影片最基本的特征,同时也是最微妙的,很少被研究过的特征。"

曾有人用音乐的节奏解释影视节奏,20世纪早期,电影刚刚开始起步,有电影人提出,影视节奏和音乐节奏相似。音乐对节奏会产生影响,但有本质区别。音乐是时间的艺术,而影视是时空的艺术,具有综合性。

影视是综合艺术,节奏形态复杂多变,但节奏的本质在于运动。空间的变化、时间的变迁,一切运动变化的元素都影响节奏。一部优秀的影视片,不仅要有准确的选题、精彩的情节、周密的策划、成熟的表演、完美的拍摄、合理的剪辑,还要有节奏的掌控。节奏的掌控贯穿于影视制作的各个环节,而剪辑将之前环节对节奏的控制,体现在影视片上。

第一节 影视节奏

一、什么是影视节奏

《礼记》中这样定义节奏:"节奏,谓或作或止。作则奏之,止则节之。""节"即静止或停顿,"奏"即行进或动作。这里揭示节奏源于运动,源于变化。

影视节奏是各种视听元素和内容元素运动变化的产物,它作用于人的情

绪,是保持观众注意力、激发情感共鸣的重要环节。[1]

二、影视节奏的产生

节奏形成的方式多样,但综合起来看,节奏的形成离不开两个因素:一是时间因素,即运动的过程;二是变化因素,即交替更迭。

影视节奏也是如此,影视节奏通过各种视听元素的运动与更迭,最终形成节奏。这些元素包括:故事情节、角色心理、影像造型、色彩对比、运动速度、镜头长度、动作力度、声音强弱等。

节奏之所以能够被人们感受到,是因为节奏带来的感官刺激作用于人的情绪,影响人心理。

三、影视节奏与心理

影视节奏影响心理主要表现在:当视觉元素和听觉元素对人的作用达到一定程度时,人的心理感受会随之增强,引起情绪的变化,产生新鲜感。这个过程是由视觉刺激,即视觉感受,延伸到心理感受的过程。当心理上的新鲜感延伸到一定程度时,同样类型的视觉元素和听觉元素对人的刺激会减弱,人的心理上会形成一种制约力,抵消产生的新鲜感。随着新鲜感的减弱,厌恶和拖沓感就会随之产生。

影视节奏起到了心理调节器的作用,影响心理情绪,同时观众的心理情绪也是控制节奏的出发点。影视制作要仔细分析观众的心理情绪需求,依据需求合理安排节奏,控制变化。

四、影视节奏的分类

影视节奏的分类方式有很多:依据感官感受可把节奏分为视觉节奏和听觉节奏;依据主客观因素可把节奏分为客观的物理影像运动节奏和主观的观众视觉心理节奏的。本部分将影片的总体节奏分为内部节奏和外部节奏。

内部节奏指影视中事件、情节或内容情绪发展的强度和速度,它隐藏于可直观感受到的外部运动之中,是影视片情节推进快慢、缓急的进展过程,是内在运动的节奏因素。

[1] 王晓红.电视画面编辑[M].北京:中国传媒大学出版社,2002:224.

外部节奏是由外部造型手段形成的,是能被观众直接感受到的节奏形态。

内部节奏是决定整部影片的"第一节奏",是左右外部节奏的主要因素。外部节奏对内部节奏有依附性,但也可以反过来影响内部节奏。影片总体节奏的确定首先从剧情节奏的处理上出发,即从内部节奏的处理上出发,然后依据内部节奏来确定外在的表现手段,即外部节奏。总体上说内部节奏和外部节奏是统一的。

案例 6-1　　　　　　**内部节奏和外部节奏的关系**

关于剪辑,有这样一个故事:一位剪辑师和他的助手要做《天鹅湖》中王子和奥杰塔双人舞的剪辑。助手做粗编,把素材中的全、中、近、特镜头都用上了,景别变化很大。导演看了摇头。剪辑师重新编辑,弃用了好多素材,选用了一个有推拉变焦、左右跟摇的长镜头,导演满意了。

紧接着又来了一个京剧武打的剪辑任务。还是助手粗编,吸取了上次的教训,选用了一个有推拉变焦、左右跟摇的全景。导演看了摇头。剪辑师重新编辑,几乎利用了全部的素材,各种景别的镜头都有,导演看了很高兴。

助手的剪辑总是不能满足要求,就是因为他没有把握好剪辑的内部节奏,没有控制好剪辑的基调。不能为内部节奏服务的剪辑手段,即使组接得再流畅,也不能让人满意。

双人舞《天鹅湖》中,基调是抒情、恬静的,节奏要慢下来。镜头太短,过多的分切,景别变化过大,会破坏内容的流畅性,影响情绪的表达。京剧武打段落恰恰相反,要求体现出激烈的对抗,节奏要快起来,短镜头,多分切几次,符合内部节奏的要求。

五、内部节奏的处理

影视的内部节奏首先基于人们对生活的体验,基于客观事物自身发展变化的节奏。人们对身边发生的事件是有体会的,如湖边散步的节奏和赶着回家看球的节奏是不一样的,百米赛跑的节奏和万米马拉松的节奏也是不一样的,这些生活中的体会,就是内部节奏的出发点。

有些事件,在生活中的节奏是多样的。如中学生第一天开学,可能是欢乐的快节奏,也可能是伤心的慢节奏,还可能是中性的。朋友结婚的婚礼,可能

是庄重、严肃的慢节奏,也可能是欢快、热闹的快节奏。现实生活节奏的多样性给影视创作提供了很大的发挥空间,可以让影片的节奏自然起伏,增加了影片的精彩程度。

艺术源于生活,但又不是生活的再现和照搬。节奏也是一样,基于人们对生活的体验,不过又不能完全再现生活。节奏的把控要注意情感,当内部节奏作用于观众的情感,能够和观众的情感契合,符合观众的期待,节奏就能被观众所接受。

另外,人们观察事物的心理节奏和专注力也是发生变化的。同样的刺激,时间长了,注意力就会不敏感。常见的和观众的预期完全一致的事物,观众也会失去兴趣。所以节奏还要有变化。一方面要融合现实的生活体验,把握节奏基调;另一方面要力求通过事件发展、内容描述方面的详略变化,创造张弛有度的节奏,力求保持新鲜感。归纳起来就是要注意节奏基调的把握和节奏曲线的设计。

节奏基调就是影视片节奏主线的叙述情绪,它影响作品的风格。一般一部影视片只有一个节奏基调,以保持作品风格的统一。内部节奏的统一性,并不是说节奏是一成不变的。节奏的起伏变化,就是节奏曲线。节奏曲线的走势要考虑事实本身,不能脱离实际,又要考虑结构的变化,保持新鲜感。

案例 6-2　　　　内部节奏的处理

表现草原生活的影片,一般是抒情的、节奏缓慢的,如果一直保持慢节奏,观众就会觉得枯燥、乏味,这时就可以安排变化节奏,引入矛盾冲突,加入一些意外的事件。

影片以草原的风光开场,介绍草原生活的常态。进行到一定程度,就要有节奏的变化,比如有狼出现,这时紧张程度就上升,节奏就发生变化。狼被赶走,再次恢复平静以后,再引入赛马的段落,再次改变节奏。这样张弛有度的节奏变化,可以不断地调节观众的心理情绪。

六、影响外部节奏的因素

外部节奏是由外部造型手段形成的,常见的影响外部造型的手段有:主体运动、摄影机运动、景别、色彩和光影、声音、剪辑等。外部节奏就是综合应用这些手段形成节奏感,使其与内部节奏一起构成影片的总体节奏。

(一)主体运动对节奏的影响

主体的运动方式对节奏会产生明显的影响,但这种影响还取决于其他因素。抛开其他因素不考虑,主体运动的速度快,节奏就快;运动速度慢,节奏就慢,如图 6-1 和图 6-2 所示(图片来自《贫民富翁》)。主体运动方向变化大,节奏就快;方向变化小,节奏就慢。主体的运动幅度大,节奏就快;运动幅度小,节奏就慢。

图 6-1　主体处于静止状态　　　　　图 6-2　主体处于运动状态

另外,运动的组接方式也影响节奏。在动作中组接,遵循动作幅度最大化原则,节奏就快;在动作的瞬间暂停处或动作结束后组接,节奏就慢。同向主体运动的顺势组接,节奏流畅、平顺,节奏慢;反向主体运动的逆势组接,画面变得跳跃,动感强,节奏快。

(二)摄影机运动对节奏的影响

和主体的运动类似,摄影机运动的快慢、方向、幅度同样可以产生不同的节奏感,如图 6-3 和图 6-4 所示(图片来自《我是谁》)。

图 6-3　摄影机逐渐上升　　　　　图 6-4　摄影机跟随主体一起运动

另外,摄影机的运动与主体运动的搭配,能赋予画面更多节奏的变化。更重要的是,摄影机运动能给予静态物体运动效果,产生节奏感,这赋予静态的物体动势,增强了静态物体的表现力。

(三)景别对节奏的影响

景别影响主体在画面中呈现的范围,影响主体在画面中的动势,从而影响到画面的节奏。相同速度的物体,景别越小,视觉运动感越强,节奏效果越强,反之景别越大,视觉运动感越弱,节奏感越弱,如图 6-5 和图 6-6 所示(图片来

白《我是谁》)。

图 6-5　中景中人物奔跑

图 6-6　近景中人物奔跑

另外，镜头之间景别的搭配，也能赋予画面节奏的变化。前后两个镜头之间，景别相差越大，产生的节奏感越强，角度差别越大，节奏感越强。在一组小景别镜头中插入大景别镜头，或是在一组大景别镜头中插入小景别镜头，都会打开视觉空间，改变视觉节奏。

(四) 色彩和光影对节奏的影响

色彩、光影都是影视画面中重要的视觉元素，这些视觉元素的基调和变化形成了特有的节奏感。暗色调画面突然变到亮色调，画面亮度的变化改变了原有的视觉节奏，如图 6-7 和图 6-8 所示(图片来自《教父 1》)。同样的道理，画面色彩有明显的变化，也会影响画面的视觉节奏。另外，色彩、光影形成画面基调的暗示作用，也会影响画面的节奏。

图 6-7　两个黑影在耳语

图 6-8　画面变亮，两个人耳语

(五) 声音对节奏的影响

影视中的声音包括语言、音乐和音响。声音长短、强弱、语气、情感的变化是形成节奏的重要手段。合理利用声音可以创造节奏、渲染气氛、抒发情感、表现主题。有时候声音可以赋予画面生命，有些类型的影片是根据音乐来组接画面的。动画片《米老鼠与唐老鸭》就是先确定音乐，然后根据音乐、音响的情绪气氛和节奏点来组接画面，画面和声音的节奏丝毫不差。一堆凌乱、无头绪的镜头画面，一旦有了恰当的音乐，就有了镜头组接的思路和节奏，化腐朽为神奇。影视中的声音是影视片的重要组成部分，构成了独立的节奏系统，它

与视频画面配合,使影视节奏呈现出丰富、多样的变化。

(六)镜头组接对节奏的影响

镜头组接对节奏的影响主要体现在镜头长度和镜头的结构方式。镜头长度影响镜头的转换速度,影响单位时间内镜头变化的数量即剪辑率。剪辑率越高,镜头转换速度越快,节奏越快;剪辑率越低,镜头转换速度越慢,节奏越慢。镜头的结构方式既体现在镜头的连接顺序又体现在视频特效的应用方式。这部分内容我们在本章第二节中详细介绍。

第二节 镜头组接对节奏的影响

一、镜头的长度

镜头长度常常是令剪辑师头痛的问题,因为镜头的长度影响叙述信息的传递,影响信息量,影响情绪的渲染,影响节奏感,也影响声音完整性。

(一)叙述信息的传递

镜头的长度直接影响叙述的信息是否能有效地传递给观众,镜头太短,观众没有看明白,没有有效地接收到必要的信息;镜头太长,观众会觉得缺乏新鲜感,显得拖沓、冗长。

镜头承载的信息量与景别关系很大。像大景别的远景、全景,镜头内反映的内容复杂些,信息量大;小景别的近景、特写,镜头内反映的内容少些,信息量小。镜头的信息量是决定镜头长短的重要因素。

有人对16mm胶片拍摄的固定镜头做了视觉实验,测试了不同景别的镜头,看清楚画面内容需要的时间,得出参数如表6-1所示。

表6-1 不同景别镜头看清画面所需时间统计

景别	胶卷长(英尺)	时间(秒)
全景	5	7—8
中景	3	4—5
近景	2	2.5—3
特写	1	1—1.5

在实际剪辑中,相同景别承载的信息量也有所区别,另外,由于前后镜头之间是有信息关联的,单独一个镜头可能不需要把所有的信息都交代清楚。

这就要求我们要综合考虑各种因素来决定镜头长度,控制信息量的多少。

(二)感染力的累积

表现影视作品感染力的名词是"感动调子",它由内容调子和剪接调子两个因素决定。内容调子由画面的内容和造型元素构成,包括情节、表演、构图、光影、音乐等因素。剪辑调子由剪辑率构成。

影视作品中每一个新镜头的出现都会令观众的视觉产生"震惊感",从而产生对观众的感染力。当一个镜头的感染力尚未消失之前组接到下一个镜头,镜头的感染力就能得到延续,并产生累积的效果,这样一直延续下去,影片就能抓住观众的注意力,使观众一直保有新鲜感,增加影片的观赏性。① 如图6-9 所示。

图 6-9 感染力的累积

组接到新镜头时,新镜头对观众的感染力开始时呈上升状的,到达一定程度后,开始下降。如图 6-10 所示。

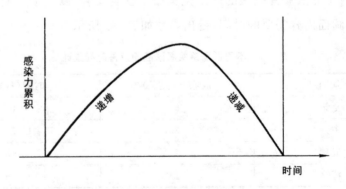

图 6-10 单个镜头感染力的变化趋势

① 姚争.电视剪辑艺术[M].杭州:浙江大学出版社,2007:243—250.

观众在看镜头时,并不是以同样的方式从头看到尾,开始可能关注镜头的背景,然后是主体。这时的注意力高度集中,关注动作、语言、镜头的意义、逻辑关系等推动剧情发展的因素。然后注意力就开始下降,如果镜头很长,就会使观众产生短时间的厌倦,感染力丧失。每一个镜头的感染力都没有得到延续的话,整个镜头段落就很松散、拖沓,没有节奏感,如图 6-11 所示。

图 6-11　镜头时间过长,感染力不连贯

相反,如果镜头组接得过快,观众还没有感受到镜头中足够的信息内容,感染力还在上升阶段,就组接到下一个镜头,观众的注意力每次都处于被打断的状态,同样不能形成累积效果,如图 6-12 所示。这种情况节奏混乱,可能让观众混乱、炫目、莫名其妙,很难继续观看影片。

图 6-12　镜头时间过短,感染力得不到增长

> **案例 6-3**　　　　　　　　　　感染力的累积
>
> 有一组镜头:A,B,C,D,其感染力如图 6-13 所示。镜头组接时,若这样处理,如图 6-14 所示,其内容调子和剪接调子就会很好地结合起来,达到了累加的效果,增强了作品的感染力。如果处理不当,镜头之间的关系始终没有衔接好,如图 6-15 所示,效果就会大打折扣。

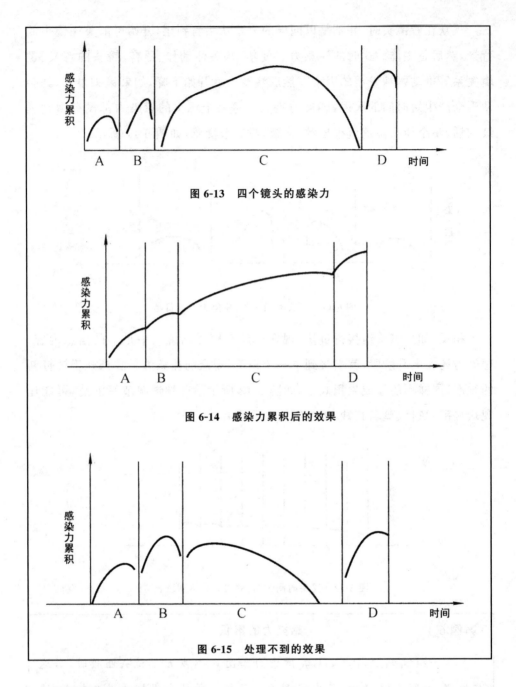

图 6-13　四个镜头的感染力

图 6-14　感染力累积后的效果

图 6-15　处理不到的效果

二、镜头的结构方式

镜头组接对节奏的影响还体现在镜头的结构方式上,镜头组接顺序和视频特效均对节奏产生影响。

(一) 镜头组接顺序对节奏的影响

镜头组接顺序的改变,调整了镜头间的逻辑关系,影响了观众解读场景的

方式,改变了节奏。

> **案例 6-4**　　　　　　镜头组接顺序对节奏的影响[①]
>
> 　　有三个镜头:第一个镜头是劳拉在树林中找哥哥汤姆的全景,如图 6-16 所示,第二个镜头是劳拉停下来向画面右侧看的近景,如图 6-17 所示,第三个是汤姆和女朋友在树林空地毯子上休息的镜头,如图 6-18 所示。
>
> 　
>
> 　　图 6-16　劳拉全景　　　　　　　图 6-17　劳拉近景
>
>
>
> 图 6-18　汤姆全景
>
> 　　第一种镜头组接方式,如图 6-19 所示。首先出现劳拉全景,然后接劳拉近景,最后是汤姆和女朋友的画面。
>
>
>
> 图 6-19　第一种镜头组接顺序

① 史蒂文·卡茨.电影镜头设计:从构思到银幕[M].井迎兆,王旭峰,译.北京:世界图书出版公司, 2010:142—145.

这种方式镜头是顺序的:劳拉在找汤姆,她看到了谁,看到了汤姆。这种组接方式,观众和劳拉获得信息的时机是一样的,悬念小,节奏相对慢。

第二种镜头组接方式,如图6-20所示。首先出现劳拉全景,然后接汤姆的画面,再回到劳拉近景,最后再接汤姆和女朋友的画面。

图6-20　第二种镜头组接顺序

这种处理方式将第三个镜头分成两次用,并将汤姆在做什么,提前告诉观众。第一个镜头劳拉在找汤姆,第二个镜头马上把答案告诉观众,让观众同时掌握两条线索的情况,并在汤姆和劳拉之间建立起了关联。第三个镜头劳拉的近景,马上引起悬念,劳拉看到汤姆了么?第四个镜头作了解答,找到了。

这样组接把汤姆置于弱势的立场,汤姆不知道所发生的事情,能不能找到汤姆,完全由劳拉决定,劳拉控制着故事的推进。观众在这场戏中是个旁观者,同时掌握两条线索的情况,对关键节点劳拉的近景,会产生极大的关注,从而产生悬念。

这种组接方式具有悬念,会引起观众的紧张,使关注度上升,节奏变快。

第三种镜头组接方式,如图6-21所示。首先出现汤姆和女朋友的画面,然后接劳拉全景,再接劳拉近景,最后接汤姆和女朋友的画面。

图6-21　第三种镜头组接顺序

这种处理方式首先将弱势立场的汤姆放在开头,告诉观众汤姆在做什么。然后才是劳拉在找汤姆,此时观众就会有疑问,找到了么?第三个镜头是劳拉的近景,观众的疑问会继续,看到的是汤姆么?第四个镜头作了解答,是汤姆。

这样组接观众在同时掌握两条线索的情况下,疑问层层推进,产生悬念更大,节奏更快。

（二）视频特效对节奏的影响

视频特效对节奏的影响主要体现在：画面的构成方式、变速和画面间的转场方式三个方面。

1. 画面的构成方式

画面通常都是由一个镜头构成的，但应用画面拼接，将多个画面拼接合成一个画面，能改变画面的信息量，增强节奏感。

案例 6-5　　　　　画面的构成方式影响节奏

这是影片《杜拉拉升职记》中的段落，这是简单的一个人物运动的场景，经过多个画面的合成后，使画面的信息量增大，画面动感增强，节奏变得明快，如图 6-22 至图 6-27 所示。（本案例图片来自《杜拉拉升职记》）

视频资源

图 6-22　人物在画面右侧，向画面左前方走

图 6-23　运动过程中画面构成方式变化 1

图 6-24　运动过程中画面构成方式变化 2

图 6-25　运动过程中画面构成方式变化 3

图 6-26　运动过程中画面构成方式变化 4

图 6-27　最后恢复正常状态

2. 变速

对镜头做变速处理是另一种改变节奏的方式。变速通常为了压缩或延长

时间,改变镜头的冲击力和节奏感。

案例 6-6　　　　　变速影响节奏

　　这是影片《杜拉拉升职记》中的段落,镜头开始时是正常速度,如图 6-28 所示,中间一段应用了快镜头效果,如图 6-29 所示,增加画面冲击力,镜头后半部分让镜头回到正常速度,如图 6-30 所示。(本案例图片来自《杜拉拉升职记》)

视频资源

图 6-28　正常速度播放的画面

图 6-29　画面开始快进

图 6-30　再次以正常速度播放

3. 画面间的转场方式

　　画面间转场方式对节奏的影响是显而易见的。持续时间长,画面动势小的转场,节奏慢;持续时间短,画面动势大的转场,节奏强。

案例 6-7　　　　画面间的转场方式影响节奏

　　这是影片《杜拉拉升职记》中的段落,前一个镜头是一组人物的近景,人物向镜头方向走,如图 6-31 所示,后一个镜头将人物拉近,突出人物,如图 6-32 所示,两个镜头中间用快速横移画面作转场,如图 6-33 所示,增加画面冲击力,改变了节奏。(本案例图片来自《杜拉拉升职记》)

视频资源

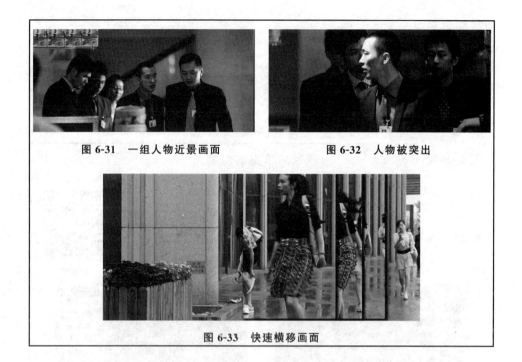

图 6-31　一组人物近景画面　　　图 6-32　人物被突出

图 6-33　快速横移画面

第三节　节奏的统一与变化

一、节奏的统一性

影片有统一的影片基调,影片基调集中体现了导演的创作意图和艺术追求。影片的节奏也有统一的节奏基调,统一的节奏基调有助于揭示整部影片的内容,形成独特的影像风格,深化影片的主题,表达情感。

(一) 节奏基调的确定

节奏基调的确定主要基于两方面的因素:内容和情绪。影片内容是决定影片节奏基调的基础。剪辑人员赋予影片的情绪是影响节奏基调的主观因素,这种主观因素将内容以一定的风格和意境表现出来。内容和情绪的结合形成影片的节奏基调。

影片的内容和情绪应该是统一的,依据内容确定合适的情绪基调,不能为内容服务的情绪基调,即使处理得再流畅,也没有意义。

(二) 画面造型对节奏的影响

在影视艺术中,造型是指对影视画面给予绘画、雕塑、建筑做艺术般的处理。影视画面造型因素包括:景别、角度、方向、光影、色彩、运动等。这些造型

因素都会对节奏造成影响。

1. 景别对节奏的影响

景别与截取主体的区域和范围有关,同一主体的同样动作,不同景别所表现出来的动作可见速度不同,景别范围小,视觉运动感强,节奏感强;景别范围大,视觉运动感弱,节奏感弱。

案例 6-8　　　　　　　　景别对节奏的影响

全景镜头画面范围大,节奏慢,如图 6-34 所示,中景镜头,画面范围缩小,节奏加强,如图 6-35 所示。(本案例图片来自《建党伟业》)

视频资源

图 6-34　全景景别范围大,节奏感弱

图 6-35　相对全景,中景节奏感强

2. 角度对节奏的影响

同一主体,不同角度拍摄的画面,有着不同的节奏感受,特殊角度拍出来的画面,节奏感强;常规角度拍出来的画面,节奏感弱。

案例 6-9　　　　　　　　角度对节奏的影响

平拍的视角,较常规,不容易引起观众的注意,如图 6-36 所示,倾斜的俯拍镜头,视角特殊,画面冲击力加大,如图 6-37 所示。(本案例图片来自《贫民富翁》)

视频资源

图 6-36　平拍画面冲击力小

图 6-37　俯拍倾斜画面冲击力大

3. 方向对节奏的影响

同样的主体、同样的景别和拍摄角度,不同的拍摄方向,会带来不同的节

奏感。一般情况下,正面或背面拍摄主体运动,节奏感弱;侧面拍摄主体运动,节奏感强;拍摄方向与运动方向平行,节奏感弱;拍摄方向与运动方向垂直,节奏感强。

| 案例 6-10 | 方向对节奏的影响 |

从后面拍摄,拍摄方向与人物运动方向相同,如果不采用跟拍,节奏感相对较弱,如图6-38所示,从侧面拍摄,拍摄方向与人物运动方向交叉,运动感增强,如图6-39所示。(本案例图片来自《贫民富翁》)

视频资源

图6-38　从后面拍摄主体运动

图6-39　从侧面拍摄主体运动

4. 光影对节奏的影响

光影对比明显,节奏感强;光影对比弱,节奏感也弱。光影是一种流动的视觉因素,光影变化频繁,节奏感强;光影变化不频繁,节奏感弱。

| 案例 6-11 | 光影对节奏的影响 |

画面中明暗对比明显,背景和前景亮度对比明显,节奏感强,如图6-40所示,画面中明暗关系不明显,不容易引起注意,节奏感就相对弱,如图6-41所示。(本案例图片来自《老无所依》)

视频资源

图6-40　画面中明暗对比明显,节奏感强

图6-41　画面中明暗对比不明显,节奏感弱

5. 色彩对节奏的影响

一般来说画面色彩艳丽、饱和度高、色彩对比明显节奏感强;反之,节奏感弱。不同画面之间色彩变化明显,反差大,镜头组接节奏感强;画面之间色彩

趋同,镜头组接更顺畅、自然,色彩带来的冲击力小,节奏感弱。

案例 6-12　　　　色彩对节奏的影响

　　画面色彩艳丽,饱和度高,有大片的纯色,容易吸引注意力,造成视觉刺激,节奏感强,如图 6-42 和图 6-43 所示。(本案例图片来自《英雄》)

视频资源

图 6-42　画面色彩艳丽、饱和度高

图 6-43　大片的红色铺满画面

6. 运动对节奏的影响

　　运动是画面中最明显的变化因素,镜头的运动包括:作为内部运动的主体运动和作为外部运动的摄影机运动。两种方式都是必不可少的节奏元素。在其他造型因素不变的情况下,主体运动越快,节奏感越强;主体运动越慢,节奏感越弱。摄影机运动方式越复杂,速率越快,节奏感越强;摄影机运动方式简单,速率慢,节奏感弱。由于运动强调变化,这里不用图片举例说明。

　　除了以上提到的造型手段外,镜头焦段、人物对白、音乐、音效都会对节奏造成影响,这里不做详细叙述。

案例 6-13　　　　节奏的统一

　　在一部剧中,有这样一段剧情:夜晚,一年轻人在宾馆中休息。昏暗的灯光下,杀手破门而入,将其枪杀。

　　这个段落中导演想突出节奏,给观众视觉上的冲击力,表现事件的突然性,分镜头的处理,如图 6-44 至图 6-53 所示。

图 6-44　演员在房间内全景,俯拍

图 6-45　近景,俯拍,开门声

图 6-46　近景,一个阴影投射到床上

图 6-47　演员突然坐起

图 6-48　仰拍门口出现的黑影

图 6-49　近景,对白:你是谁?

图 6-50　特写,对白:你想干什么?

图 6-51　大特写,对白:别杀我!

图 6-52　杀手近景，开枪　　　　图 6-53　人物倒下 1

以上的分镜头，基本可以把剧情的内容表述清楚，但一些细小环节还可以再精细刻画一下。最终导演和剪辑的处理方案如图 6-54 所示。

前几个镜头画面保持连续，镜头不切换，如图 6-54 所示。

图 6-54　俯拍人物，镜头上推，一直到人物坐起看向门方向，镜头甩向杀手

由仰拍杀手的镜头切到人物的近景，近景镜头再次上推，直到特写，如图 6-55 所示。

图 6-55　由人物近景，上推到特写

镜头切到人物的大特写,如图 6-56 所示。再切到杀手开枪近景,如图 6-57 所示。

图 6-56 人物的大特写

图 6-57 杀手开枪的近景

最后,镜头切到人物倒下的镜头,如图 6-58 所示。

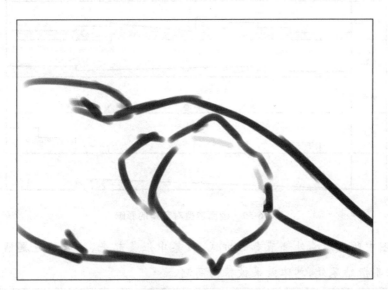
图 6-58 人物倒下 2

这种处理方式,可以将影响画面外部节奏的造型因素汇总,形成合力,即形成统一的节奏,为影片的内容服务。下面我们用图 6-59 来阐述这种处理方式。

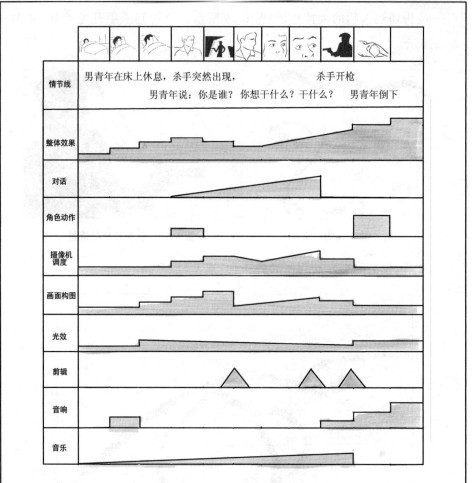

图 6-59 画面造型对节奏的影响

图中所有影响外部节奏的方式,被集中汇集起来,一起推进剧情的发展,在剧情结尾处,总体效果被推向高潮。

二、节奏的变化

节奏的统一性并不等于节奏没有变化。没有变化会使视觉效果变得沉闷,长时间连续相同的形式或内容,会令人产生视觉疲劳,感到乏味,而节奏的变化可以带动观众的情绪起伏,使其对画面保持长时间的关注。

节奏的变化是代表节奏基调的主线节奏与代表节奏变化的副线节奏交叉搭配实现的效果。通常情况下,在叙述性段落中穿插一系列具有流动感和表现力的瞬间。这些瞬间影响了叙事的节奏,让节奏有了变化,舒缓观众情绪。利用剧情内容提供的节奏因素,安排节奏的变化,可满足观众心理需求。

节奏曲线的设计要富于变化。有吸引力的节奏线不是毫无变化的直线，而是变化起伏的曲线。节奏曲线设计，要考虑两个因素：一是事实本身因素，二是结构变化因素。

事实本身因素指构成事实发展的不同内容具有不同的情绪性质，表现出不同的节奏感。

案例 6-14　　　　　事实本身因素与节奏

一望无际的麦田，就是抒情的慢节奏，如图 6-60 所示，而加工赶制面食的过程，就是欢乐的快节奏，如图 6-61 所示。（本案例图片来自《舌尖上的中国》）

视频资源

图 6-60　一望无际的麦田

图 6-61　加工面食的过程

结构变化指在安排影片结构和镜头次序时，要做出快慢缓急、动静相宜的合理配置。通过结构的变化，缓解因单一节奏持续时间过长给观众造成的疲劳感。

案例 6-15　　　　　结构变化与节奏

在《舌尖上的中国》中，有这样的一组镜头。开始是一组自然环境的镜头，这组镜头多是全景，表现景物，节奏较慢。当人物出现，表现上山采集松茸的过程时，节奏加快，如图 6-62 至图 6-69 所示。（本案例图片来自《舌尖上的中国》）

视频资源

图 6-62　松林

图 6-63　云绕群山

图 6-64　天空中的云

图 6-65　山间小溪上的木桥

图 6-66　采摘松茸的人物

图 6-67　人物上山的过程1

图 6-68　人物上山的过程2

图 6-69　人物上山的过程3

 另一组镜头开始阶段是一系列加工松茸的镜头。这些镜头多是近景和特写，表现加工细节和松茸的变化，节奏较快。接下来是山间夜幕降临的镜头和人物在家中生火的镜头，节奏放慢，如图6-70至图6-75所示。

图 6-70　加工松茸的过程 1

图 6-71　加工松茸的过程 2

图 6-72　加工松茸的过程 3

图 6-73　加工松茸的过程 4

图 6-74　夜幕降临

图 6-75　人物在家中生火

> 思考与练习

1. 什么是影视节奏？如何分类？
2. 影响外部节奏的因素有哪些？
3. 内部节奏如何处理？
4. 镜头组接通过哪些方面影响节奏？

第七章 案例解析

第一节 多种技巧综合应用
——案例一:《艺伎回忆录》中"小百合学艺"

视频资源

在实际剪辑中,剪辑人员用多种方式去塑造人物,推进叙事,把控节奏,渲染情绪。这使得影片中的经典段落往往都是多种技巧的综合应用。导演罗伯·马歇尔的《艺伎回忆录》中"小百合学艺"段落,就是多种综合应用的典型代表。

这个段落的总体结构是将小百合会客前化妆与小百合学艺过程交叉的剪在一起,如图7-1至图7-18所示。

图7-1 化妆——打粉底

图7-2 学艺——讲解取悦男爵

图7-3 学艺——学步态

图7-4 化妆——化背妆

图7-5 学艺——学乐器

图7-6 化妆——涂口红

图 7-7　学艺——学仪容

图 7-8　化妆——打腮粉

图 7-9　学艺——学舞蹈

图 7-10　化妆——画眉

图 7-11　学艺——学梳妆

图 7-12　化妆——穿和服

图 7-13　学艺——吸引男人注意1

图 7-14　化妆——系腰带

图 7-15　学艺——吸引男人注意2

图 7-16　化妆——穿外套

图 7-17　学艺——吸引男人注意3

图 7-18　化妆——关化妆箱

整个段落以实穗教导小百合的画外音为主线，中间穿插实穗与小百合的对话，用夹叙夹评的方式让实穗的教与小百合的学形成互动。将学艺过程贯穿于小百合第一次会客前的化妆过程中。整个过程是过去与现在的时空交织，压缩了学艺过程，展现了学艺的艰辛，介绍了人物关系，揭示了小百合第一次会客前的复杂心理，为下一场戏做了有力的铺垫，推进了情节的发展。

段落的整体立体叙事结构搭建好以后，剪辑人员还巧妙地处理了很多细节，嵌入了很多高超的剪辑技巧。

首先，在小百合与骑车男孩对视段落中使用交叉剪辑，反复渲染对视的瞬间，用男孩的反应、摔倒的惨象表现小百合的美貌，如图7-19至图7-30所示。

图7-19 推车人从巷子里走过来

图7-20 小百合回头看骑车男孩

图7-21 骑车男孩由远及近1

图7-22 小百合低头向前走

图7-23 骑车男孩由远及近2

图7-24 小百合抬头

图7-25 骑车男孩由远及近3

图7-26 小百合看向骑车男孩

图7-27 骑车男孩目不转睛

图7-28 骑车男孩与车相撞

图7-29 车上东西散落1

图7-30 车上东西散落2

其次,用多种转场技巧来保持镜头的连贯性,压缩时空,使整个段落内容紧凑,信息丰富,过渡自然,一气呵成。

使用前景运动完成镜头组接,如图7-31至图7-33所示。

图7-31 实穗在讲取悦男爵

图7-32 另一人物走到镜头前挡住二人

图7-33 镜头切到实穗近景

使用相似动作完成镜头组接,如图7-34和图7-35所示。

图7-34 小百合学步态转身

图7-35 小百合化背妆转身

使用颗粒状前景完成镜头组接，如图7-36至图7-38所示。

图7-36 小百合走路摔倒

图7-37 白色的颗粒粉末出现在画面中

图7-38 粉刷蘸腮粉

使用动势完成镜头组接，如图7-39至图7-41所示。

图7-39 小百合将扇子扔向画面右侧

图7-40 扇子从画左上方进入，小百合接住

图7-41 小百合头型、妆容改变

最后，使用鱼缸转场，用蒙太奇手法引发联想，揭示主题，如图7-42至图7-44所示。

图7-42 穿和服

图7-43 鱼缸的画面

图 7-44　镜头摇到和服的拖尾

将鱼缸引入画面中具有深远的含义,象征着即使再努力成为再成功的艺妓,也像鱼缸中的金鱼一样,是供人欣赏的玩物,外表光鲜却没有自由,不能掌控自己的一生,注定悲剧收场。

第二节　铺垫和渲染

——案例二:《后窗》结尾索沃德与杰夫冲突前的一场戏

视频资源

冲突开始前的铺垫和渲染有时比冲突本身还精彩,这要求剪辑师很好地掌控节奏,找到影片缓慢舒缓和骤然收紧之间的平衡。在影片中,最具悬念的时刻、时间往往是凝滞的,画面的动作变化是由摄影机的主观运动完成的。此时,剪辑师需要维持这一时刻的张力。在剪辑过程中,剪辑师要从根本上找到控制影片节奏的要点。处理这方面非常经典的案例是阿尔弗雷德·希区柯克拍摄的《后窗》。

希区柯克的《后窗》采用一个无法走动的男人的视点来拍摄影片,影片主人公杰夫在对一间公寓窥视过程中深信自己发现了一起谋杀案。杰夫的女友莉莎为拿到证据溜进"凶手"索沃德家中,但被索沃德发现,莉莎给庭院对面的杰夫发信号时,索沃德发现了对面的杰夫。此时杰夫独自一人待在家中,且无法走动,处在危险之中⋯⋯

索沃德发现杰夫在偷窥他后,索沃德来到杰夫家中⋯⋯

图 7-45 和图 7-46 镜头上推后人物表情的变化,使观众的注意力一下子集中到杰夫身上。

图 7-45　杰夫发现对面房间内人物消失了　　　图 7-46　镜头由近景推至特写

接下来杰夫转头，将观众的注意力转向走廊。这一组镜头，成功地将观众的注意力从对面楼转向杰夫的房门外，如图 7-47 至图 7-48 所示。

图 7-47　杰夫回头 1　　　　　　　　图 7-48　门的画面，门下有光线进入

俯拍杰夫转身的画面把杰夫处于弱势的地位，杰夫的转身再次把注意力引导到室外走廊，如图 7-49 至图 7-50 所示。

图 7-49　杰夫回头 2　　　　　　　　图 7-50　杰夫转身

脚步声至，这一组镜头表现杰夫在房间里非常不安，想躲避却无能为力。这一段画面将紧张的情绪升级，对后续将发生的事充满好奇，又夹杂着对杰夫的担心，如图 7-51 至图 7-54 所示。

图 7-51　门的画面,配有脚步声

图 7-52　杰夫在室内想躲避

图 7-53　杰夫想从轮椅上站起来

图 7-54　门下的光线消失

无法逃避,等待危险的来临,无疑是煎熬的,这里把杰夫和门的镜头反复切换,加剧紧张不安的情绪,如图 7-55 至图 7-60 所示。

图 7-55　杰夫拿着闪光灯

图 7-56　找出闪光灯的灯泡

图 7-57　杰夫将轮椅后退至窗边 1

图 7-58　门口一片黑暗

图 7-59　杰夫将轮椅后退至窗边 2

图 7-60　门开了一条小缝

索沃德进入以后没有直接和杰夫对抗,而是用祈求的语气和杰夫对话,这使得刚才紧张的情绪得以舒缓。在表现二人对话时,采用交叉剪辑的方式,镜头在杰夫与索沃德之间切换。镜头的视角也都是采用模拟主观镜头的视角,给观众真实的视觉体验,如图 7-61 至图 7-64 所示。

图 7-61　索沃德从门外进入

图 7-62　杰夫在窗边 1

图 7-63　索沃德站在门口

图 7-64　杰夫在窗边 2

而二人的对话不能化解矛盾,接着真的冲突开始。索沃德开始向杰夫靠近,杰夫举起闪光灯,索沃德淹没在刺眼的光线里,索沃德用手挡住脸,强光消失,如图 7-65 至图 7-69 所示。

图 7-65　索沃德向前走

图 7-66　杰夫举起闪光灯

图 7-67　索沃德淹没在刺眼的光线里

图 7-68　索沃德用手挡住脸

图 7-69　强光逐渐消失

紧接着这样的镜头被重复了三次，每次杰夫都要回头看窗外，寻求救援。三次重复，时间被延长，节奏进一步加快。

接着，杰夫转头以后，镜头接到杰夫远望的主观镜头，发现莉莎和道尔出现在索沃德房间的走廊外，杰夫开始大喊呼救，如图 7-70 和图 7-71 所示。

图 7-70　杰夫转头

图 7-71　莉莎和道尔出现在索沃德房间走廊

而此刻,索沃德径直向镜头冲过来,画面由中景别变为特写,如图 7-72 和图 7-73 所示。这个镜头是杰夫的主观镜头,观众从杰夫的视角切身体会到危险带来。

图 7-72　索沃德向镜头奔来

图 7-73　索沃德逼近

至此冲突前的铺垫完成,整个过程画面的节奏明快,张弛有度,扣人心弦。

思考与练习

1. 剪辑时,什么样的两条线索适合交叉剪在一起?

2. 观看一部奥斯卡最佳剪辑奖的电影作品,想想它剪辑的高明之处有哪些?

3. 与你的同学分享一个你喜欢的剪辑段落,说说喜欢的原因?

北京大学出版社
教育出版中心 精品图书

21世纪特殊教育创新教材·理论与基础系列
- 特殊教育的哲学基础　　　　方俊明 主编 36元
- 特殊教育的医学基础　　　　张 婷 主编 36元
- 特殊教育导论（第二版）　　雷江华 主编 45元
- 特殊教育学（第二版）　　　雷江华 方俊明 主编 43元
- 特殊儿童心理学（第二版）　方俊明 雷江华 主编 39元
- 特殊教育史　　　　　　　　朱宗顺 主编 39元
- 特殊教育研究方法（第二版）
　　　　　　　　　　杜晓新 宋永宁 等 主编 39元
- 特殊教育发展模式　　　　　任颂羔 主编 33元
- 特殊儿童心理与教育（第二版）
　　　　　　　杨广学 张巧明 王 芳 主编 36元
- 教育康复学导论　　　　杜晓新 黄昭鸣 55元
- 特殊儿童病理学　　　　　王和平 杨长江 48元

21世纪特殊教育创新教材·发展与教育系列
- 视觉障碍儿童的发展与教育　　邓 猛 编著 33元
- 听觉障碍儿童的发展与教育　　贺荟中 编著 38元
- 智力障碍儿童的发展与教育
　　　　　　　　　　　刘春玲 马红英 编著 32元
- 学习困难儿童的发展与教育　　赵 微 编著 39元
- 自闭症谱系障碍儿童的发展与教育
　　　　　　　　　　　　　　周念丽 编著 32元
- 情绪与行为障碍儿童的发展与教育
　　　　　　　　　　　　　　李闻戈 编著 36元
- 超常儿童的发展与教育（第二版）
　　　　　　　　　　　　苏雪云 张 旭 编著 39元

21世纪特殊教育创新教材·康复与训练系列
- 特殊儿童应用行为分析　　李 芳 李 丹 编著 36元
- 特殊儿童的游戏治疗　　　　周念丽 编著 30元
- 特殊儿童的美术治疗　　　　孙 霞 编著 38元
- 特殊儿童的音乐治疗　　　　胡世红 编著 32元
- 特殊儿童的心理治疗（第二版）杨广学 编著 45元
- 特殊教育的辅具与康复　　　蒋建荣 编著 29元
- 特殊儿童的感觉统合训练　　王和平 编著 45元
- 孤独症儿童课程与教学设计　王 梅 著 37元

自闭谱系障碍儿童早期干预丛书
- 如何发展自闭谱系障碍儿童的沟通能力
　　　　　　　　　　　　朱晓晨 苏雪云 29元
- 如何理解自闭谱系障碍和早期干预　苏雪云 32元
- 如何发展自闭谱系障碍儿童的社会交往能力
　　　　　　　　　　　　　吕 梦 杨广学 33元
- 如何发展自闭谱系障碍儿童的自我照料能力
　　　　　　　　　　　　　倪萍萍 周 波 32元
- 如何在游戏中干预自闭谱系障碍儿童
　　　　　　　　　　　　　朱 瑞 周念丽 32元
- 如何发展自闭谱系障碍儿童的感知和运动能力
　　　　　　　　　　韩文娟，徐芳，王和平 32元
- 如何发展自闭谱系障碍儿童的认知能力
　　　　　　　　　　　　　潘前前 杨福义 39元
- 自闭症谱系障碍儿童的发展与教育　周念丽 32元
- 如何通过音乐干预自闭谱系障碍儿童 张正琴 36元
- 如何通过画画干预自闭谱系障碍儿童 张正琴 36元
- 如何运用ACC促进自闭谱系障碍儿童的发展
　　　　　　　　　　　　　　　　苏雪云 36元
- 孤独症儿童的关键性技能训练法　　李 丹 45元
- 自闭症儿童家长辅导手册　　　　　雷江华 35元
- 孤独症儿童课程与教学设计　　　　王 梅 37元
- 融合教育理论反思与本土化探索　　邓 猛 58元
- 自闭症谱系障碍儿童家庭支持系统　孙玉梅 36元

特殊学校教育·康复·职业训练丛书（黄建行 雷江华 主编）
- 信息技术在特殊教育中的应用　　　　　55元
- 智障学生职业教育模式　　　　　　　　36元
- 特殊教育学校学生康复与训练　　　　　59元
- 特殊教育学校校本课程开发　　　　　　45元
- 特殊教育学校特奥运动项目建设　　　　49元

21世纪学前教育规划教材
- 学前教育概论　　　　　　　李生兰 主编 49元
- 学前教育管理学　　　　　　　　王 雯 45元
- 幼儿园歌曲钢琴伴奏教程　　　　果旭伟 39元
- 幼儿园舞蹈教学活动设计与指导　董 丽 36元
- 实用乐理与视唱　　　　　　　　代 苗 40元
- 学前儿童美术教育　　　　　　　冯婉贞 45元
- 学前儿童科学教育　　　　　　　洪秀敏 39元
- 学前儿童游戏　　　　　　　　　范明丽 39元
- 学前教育研究方法　　　　　　　郑福明 39元
- 外国学前教育史　　　　　　　　郭法奇 39元
- 学前教育政策与法规　　　　　　魏 真 36元
- 学前心理学　　　　　　　涂艳国、蔡 艳 36元
- 学前教育理论与实践教程
　　　　　　　　　　　王 维 王维娅 孙 岩 39元
- 学前儿童数学教育　　　　　　　赵振国 39元

大学之道丛书

		
市场化的底限	[美] 大卫·科伯 著	59元
大学的理念	[英] 亨利·纽曼 著	49元
哈佛：谁说了算	[美] 理查德·布瑞德利 著	48元
麻省理工学院如何追求卓越	[美] 查尔斯·维斯特 著	35元
大学与市场的悖论	[美] 罗杰·盖格 著	48元
高等教育公司：营利性大学的崛起	[美] 理查德·鲁克 著	38元
公司文化中的大学：大学如何应对市场化压力	[美] 埃里克·古尔德 著	40元
美国高等教育质量认证与评估	[美] 美国中部州高等教育委员会 编	36元
现代大学及其图新	[美] 谢尔顿·罗斯布莱特 著	60元
美国文理学院的兴衰——凯尼恩学院纪实	[美] P.F.克鲁格 著	42元
教育的终结：大学何以放弃了对人生意义的追求	[美] 安东尼·T.克龙曼 著	35元
大学的逻辑（第三版）	张维迎 著	38元
我的科大十年（续集）	孔宪铎 著	35元
高等教育理念	[英] 罗纳德·巴尼特 著	45元
美国现代大学的崛起	[美] 劳伦斯·维赛 著	66元
美国大学时代的学术自由	[美] 沃特·梅兹格 著	39元
美国高等教育通史	[美] 亚瑟·科恩 著	59元
美国高等教育史	[美] 约翰·塞林 著	69元
哈佛通识教育红皮书	哈佛委员会撰	38元
高等教育何以为"高"——牛津导师制教学反思	[英] 大卫·帕尔菲曼 著	39元
印度理工学院的精英们	[印度] 桑迪潘·德布 著	39元
知识社会中的大学	[英] 杰勒德·德兰迪 著	32元
高等教育的未来：浮言、现实与市场风险	[美] 弗兰克·纽曼等 著	39元
后现代大学来临？	[英] 安东尼·史密斯等 主编	32元
美国大学之魂	[美] 乔治·M.马斯登 著	58元
大学理念重审：与纽曼对话	[美] 雅罗斯拉夫·帕利坎 著	40元
学术部落及其领地——当代学术界生态揭秘（第二版）	[英] 托尼·比彻 保罗·特罗勒尔 著	33元
德国古典大学观及其对中国大学的影响（第二版）	陈洪捷 著	42元
转变中的大学：传统、议题与前景	郭为藩 著	23元
学术资本主义：政治、政策和创业型大学	[美] 希拉·斯劳特 拉里·莱斯利 著	36元
21世纪的大学	[美] 詹姆斯·杜德斯达 著	38元
美国公立大学的未来	[美] 詹姆斯·杜德斯达 弗瑞斯·沃马克 著	30元
东西象牙塔	孔宪铎 著	32元
理性捍卫大学	眭依凡 著	49元

学术规范与研究方法系列

		
社会科学研究方法100问	[美] 萨于金德 著	38元
如何利用互联网做研究	[爱尔兰] 杜恰泰 著	38元
如何为学术刊物撰稿：写作技能与规范（英文影印版）	[英] 罗薇娜·莫 编著	26元
如何撰写和发表科技论文（英文影印版）	[美] 罗伯特·戴 等著	39元
如何撰写与发表社会科学论文：国际刊物指南	蔡今忠 著	35元
如何查找文献	[英] 萨莉拉·姆齐 著	35元
给研究生的学术建议	[英] 戈登·鲁格 等著	26元
科技论文写作快速入门	[瑞典] 比约·古斯塔维 著	19元
社会科学研究的基本规则（第四版）	[英] 朱迪斯·贝尔 著	32元
做好社会研究的10个关键	[英] 马丁·丹斯考姆 著	20元
如何写好科研项目申请书	[美] 安德鲁·弗里德兰德 等著	28元
教育研究方法（第六版）	[美] 乔伊斯·高尔 等著	88元
高等教育研究：进展与方法	[英] 马尔科姆·泰特 著	25元
如何成为学术论文写作高手	华莱士 著	49元
参加国际学术会议必须要做的那些事	华莱士 著	32元
如何成为优秀的研究生	布卢姆 著	38元

21世纪高校职业发展读本

		
如何成为卓越的大学教师	肯·贝恩 著	32元
给大学新教员的建议	罗伯特·博伊斯 著	35元
如何提高学生学习质量	[英] 迈克尔·普洛瑟 等著	35元
学术界的生存智慧	[美] 约翰·达利 等主编	35元
给研究生导师的建议（第2版）	[英] 萨拉·德拉蒙特 等著	30元

21世纪教师教育系列教材·物理教育系列

中学物理微格教学教程（第二版）
　　　　　　　　　张军朋　詹伟琴　王　恬　编著　32元
中学物理科学探究学习评价与案例
　　　　　　　　　　　张军朋　许桂清　编著　32元
物理教学论　　　　　　　　　邢红军　著　49元
中学物理教学评价与案例分析
　　　　　　　　　　　王建中　孟红娟　著　38元

21世纪教育科学系列教材·学科学习心理学系列

数学学习心理学（第二版）
　　　　　　　　　　　孔凡哲　曾　峥　编著　38元
语文学习心理学　　　　　董蓓菲　编著　39元

21世纪教师教育系列教材

教育学基础　　　　　　　庞守兴　主编　40元
教育学　　　　　　余文森　王　晞　主编　26元
教育研究方法　　　　　　刘淑杰　主编　45元
教育心理学　　　　　　　王晓明　主编　55元
心理学导论　　　　　　　杨凤云　主编　46元
教育心理学概论　　　连　榕　罗丽芳　主编　42元
课程与教学论　　　　　　李　允　主编　42元
教师专业发展导论　　　　于胜刚　主编　42元
学校教育概论　　　　　　李清雁　主编　42元
现代教育评价教程（第二版）　吴　钢　主编　45元
教师礼仪实务　　　　　　刘　霄　主编　36元
家庭教育新论　　　　闫旭蕾　杨　萍　主编　39元
中学班级管理　　　　　　张宝书　主编　39元
教育职业道德　　　　　　刘亭亭　39元
教师心理健康　　　　　　张怀春　39元
现代教育技术　　　　　　冯玲玉　39元
青少年发展与教育心理学　　张　清　42元
课程与教学论　　　　　　李　允　42元
课堂教学艺术（第二版）　孙菊如　陈春荣　49元

21世纪教师教育系列教材·初等教育系列

小学教育学　　　　　　　田友谊　主编　39元
小学教育学基础　　　张永明　曾　碧　主编　42元
小学班级管理　　　张永明　宋彩琴　主编　39元
初等教育课程与教学论　　罗祖兵　主编　45元
小学教育研究方法　　　　王红艳　主编　39元

教师资格认定及师范类毕业生上岗考试辅导教材

教育学　　　　　　余文森　王　晞　主编　26元
教育心理学概论　　　连　榕　罗丽芳　主编　42元

21世纪教师教育系列教材·学科教育心理学系列

语文教育心理学　　　　　董蓓菲　编著　39元
生物教育心理学　　　　　胡继飞　编著　45元

21世纪教师教育系列教材·学科教学论系列

新理念化学教学论（第二版）　王后雄　主编　45元
新理念科学教学论（第二版）
　　　　　　　　　　　崔　鸿　张海珠　主编　36元
新理念生物教学论（第二版）
　　　　　　　　　　　崔　鸿　郑晓慧　主编　45元
新理念地理教学论（第二版）　李家清　主编　45元
新理念历史教学论（第二版）　杜　芳　主编　33元
新理念思想政治（品德）教学论（第二版）
　　　　　　　　　　　　　　　胡田庚　主编　36元
新理念信息技术教学论（第二版）
　　　　　　　　　　　　　　　吴军其　主编　32元
新理念数学教学论　　　　　　冯　虹　主编　36元

21世纪教师教育系列教材·语文课程与教学论系列

语文文本解读实用教程　　荣维东　主编　49元
语文课程教师专业技能训练
　　　　　　　　　　张学凯　刘丽丽　主编　45元
语文课程与教学发展简史
　　　　　　　武玉鹏　王从华　黄修志　主编　38元
语文课程学与教的心理学基础　韩雪屏　王朝霞　主编
语文课程名师名课案例分析　　武玉鹏　郭治锋　主编
语用性质的语文课程与教学论　王元华　著　42元

21世纪教师教育系列教材·学科教学技能训练系列

新理念生物教学技能训练（第二版）　崔　鸿　33元
新理念思想政治（品德）教学技能训练（第二版）
　　　　　　　　　　　胡田庚　赵海山　29元
新理念地理教学技能训练　　　　李家清　32元
新理念化学教学技能训练（第二版）　王后雄　36元
新理念数学教学技能训练　　　　王光明　36元
新理念小学音乐教学法　　　　吴跃跃　主编　38元

王后雄教师教育系列教材

教育考试的理论与方法　　王后雄　主编　35元
化学教育测量与评价　　　王后雄　主编　45元
中学化学实验教学研究　　王后雄　主编　32元
新理念化学教学诊断学　　王后雄　主编　48元

西方心理学名著译丛

荣格心理学七讲　　　　[美]卡尔文·霍尔　45元

拓扑心理学原理	[德] 库尔德·勒温 32元	新媒体视听节目制作	周建青 45元
系统心理学：绪论	[美] 爱德华·铁钦纳 30元	融合新闻学	石长顺 39元
社会心理学导论	[美] 威廉·麦独孤 36元	新媒体网页设计与制作	惠恵荷 39元
思维与语言	[俄] 列夫·维果茨基 30元	网络新媒体实务	张合斌 39元
人类的学习	[美] 爱德华·桑代克 30元	突发新闻教程	李 军 45元
基础与应用心理学	[德] 雨果·闵斯特伯格 36元	视听新媒体节目制作	周建青 45元
记忆	[德] 赫尔曼·艾宾浩斯 著 32元	视听评论	何志武 32元
儿童的人格形成及其培养	[奥地利] 阿德勒 著 35元	出镜记者案例分析	刘 静 邓秀军 39元
幼儿的感觉与意志	[德] 威廉·蒲莱尔 著 45元	视听新媒体导论	郭小平 39元
实验心理学（上下册）		网络与新媒体广告	尚恒志 张合斌 49元
	[美] 伍德沃斯 施洛斯贝格 著 150元	网络与新媒体文学	唐东堰 雷 奕 49元
格式塔心理学原理	[美] 库尔特·考夫卡 75元		
动物和人的目的性行为	[美] 爱德华·托尔曼 44元	**全国高校广播电视专业规划教材**	
西方心理学史大纲	唐 钺 42元	电视节目策划教程	项仲平 著 36元
		电视导播教程	程 晋 编著 39元
心理学视野中的文学丛书		电视文艺创作教程	王建辉 编著 39元
围城内外——西方经典爱情小说的进化心理学透视		广播剧创作教程	王国臣 编著 36元
	熊哲宏 32元		
我爱故我在——西方文学大师的爱情与爱情心理学		**21世纪教育技术学精品教材**（张景中 主编）	
	熊哲宏 32元	教育技术学导论（第二版）	
			李 芒 金 林 编著 38元
21世纪教学活动设计案例精选丛书（禹明 主编）		远程教育原理与技术	王继新 张 屹 编著 41元
初中语文教学活动设计案例精选	23元	教学系统设计理论与实践	杨九民 梁林梅 编著 29元
初中数学教学活动设计案例精选	30元	信息技术教学论	雷体南 叶良明 主编 29元
初中科学教学活动设计案例精选	27元	网络教育资源设计与开发	刘清堂 主编 30元
初中历史与社会教学活动设计案例精选	30元	学与教的理论与方式	刘雍潜 32元
初中英语教学活动设计案例精选	26元	信息技术与课程整合（第二版）	
初中思想品德教学活动设计案例精选	20元		赵呈领 杨 琳 刘清堂 39元
中小学音乐教学活动设计案例精选	27元	教育技术研究方法	张屹 黄磊 38元
中小学体育（体育与健康）教学活动设计案例精选		教育技术项目实践	潘克明 32元
	25元		
中小学美术教学活动设计案例精选	34元	**21世纪信息传播实验系列教材**（徐福荫 黄慕雄 主编）	
中小学综合实践活动教学活动设计案例精选	27元	多媒体软件设计与开发	32元
小学语文教学活动设计案例精选	29元	电视照明·电视音乐音响	26元
小学数学教学活动设计案例精选	33元	播音与主持艺术（第二版）	38元
小学科学教学活动设计案例精选	32元	广告策划与创意	26元
小学英语教学活动设计案例精选	25元	摄影基础（第二版）	32元
小学品德与生活（社会）教学活动设计案例精选			
	24元	**21世纪教师教育系列教材·专业养成系列**（赵国栋 主编）	
幼儿教育教学活动设计案例精选	39元	微课与慕课设计初级教程	40元
		微课与慕课设计高级教程	48元
全国高校网络与新媒体专业规划教材		微课、翻转课堂和慕课设计实操教程	188元
文化产业概论	尹章池 38元	网络调查研究方法概论（第二版）	49元
网络文化教程	李文明 42元	PPT云课堂教学法	88元
网络与新媒体评论	杨 娟 38元		
新媒体概论	尹章池 39元		